扫码收听精彩绘本故事
《漫画史记故事》

漫画 史记故事

[西汉] 司马迁　原著　　　　　狐狸家　编著

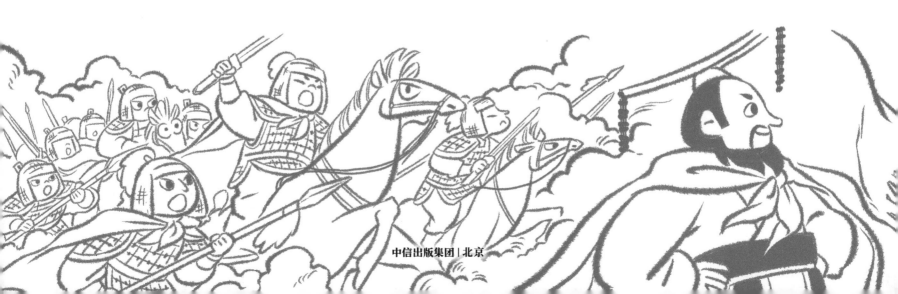

中信出版集团 | 北京

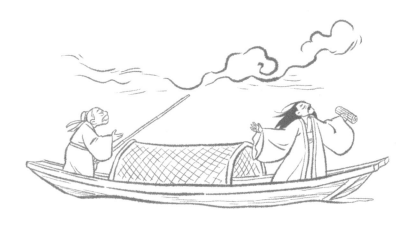

图书在版编目（CIP）数据

漫画史记故事 / (西汉) 司马迁原著；狐狸家编著
. -- 北京：中信出版社, 2023.6
ISBN 978-7-5217-5321-9

Ⅰ. ①漫… Ⅱ. ①司… ②狐… Ⅲ. ①漫画 – 连环画
– 中国 – 现代 Ⅳ. ①J228.2

中国国家版本馆CIP数据核字(2023)第022219号

漫画史记故事

原　　著：[西汉] 司马迁
编　　著：狐狸家
总 策 划：阮凌
绘　　者：吴悠
特约美编：胡亚玲
特约文稿：何清　许芳
装帧设计：丁运哲
出版发行：中信出版集团股份有限公司
　　　　　（北京市朝阳区东三环北路27号嘉铭中心　邮编　100020)
承 印 者：北京启航东方印刷有限公司

开　　本：889mm×1194mm　1/12　　　印　　张：5　　　字　　数：120千字
版　　次：2023年6月第1版　　　　　　印　　次：2023年6月第1次印刷
书　　号：ISBN 978-7-5217-5321-9
定　　价：79.00元

出　　品：中信儿童书店
图书策划：火麒麟
策划编辑：范萍　董蒙　　　责任编辑：曹威　　　　营销编辑：杨扬
美术编辑：韩莹莹　　　　内文排版：索彼文化

史记原文（摘录）

四面楚歌

力拔山兮气盖世，时不利兮骓不逝。骓不逝兮可奈何，虞兮虞兮奈若何！

毛遂自荐

毛先生以三寸之舌，强于百万之师。

完璧归赵

臣以为布衣之交尚不相欺，况大国乎！

纸上谈兵

赵括自少时学兵法，言兵事，以天下莫能当。尝与其父奢言兵事，奢不能难，然不谓善。

一鸣惊人

不飞则已，一飞冲天；不鸣则已，一鸣惊人。

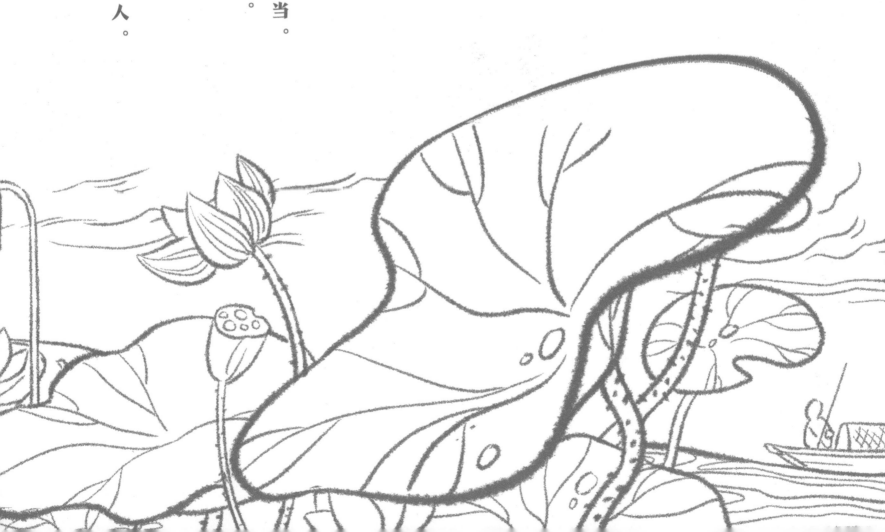

尧 舜 禅 让

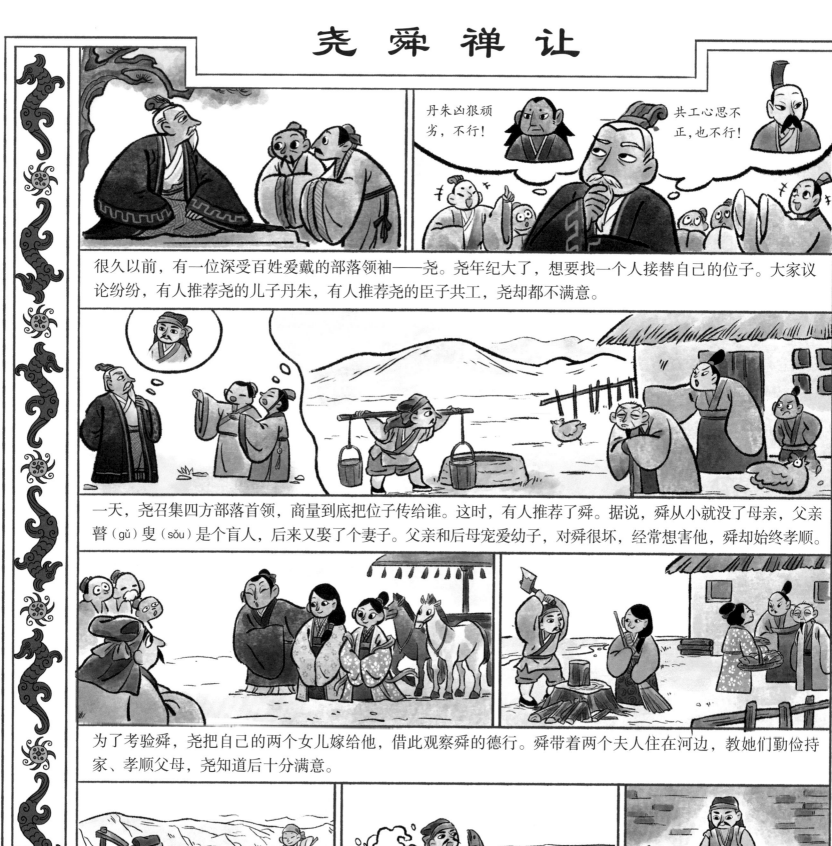

很久以前，有一位深受百姓爱戴的部落领袖——尧。尧年纪大了，想要找一个人接替自己的位子。大家议论纷纷，有人推荐尧的儿子丹朱，有人推荐尧的臣子共工，尧却都不满意。

一天，尧召集四方部落首领，商量到底把位子传给谁。这时，有人推荐了舜。据说，舜从小就没了母亲，父亲瞽（gǔ）叟（sǒu）是个盲人，后来又娶了个妻子。父亲和后母宠爱幼子，对舜很坏，经常想害他，舜却始终孝顺。

为了考验舜，尧把自己的两个女儿嫁给他，借此观察舜的德行。舜带着两个夫人住在河边，教她们勤俭持家、孝顺父母，尧知道后十分满意。

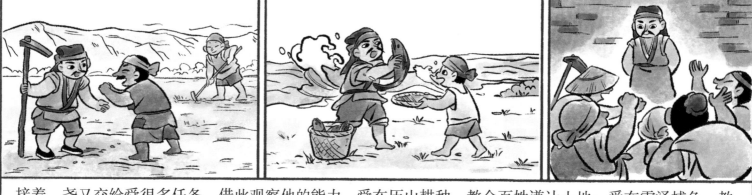

接着，尧又交给舜很多任务，借此观察他的能力。舜在历山耕种，教会百姓谦让土地；舜在雷泽捕鱼，教会百姓不争不抢。舜走到哪儿，百姓们就追随到哪儿，那里三年就能发展成人们安居乐业的地方。

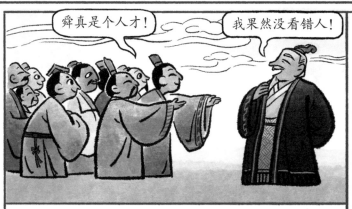

听到大家对舜赞不绝口，尧心里高兴极了！

尧派人赏给舜一把琴、一些衣裳、一群牛羊，还为他盖了粮仓。

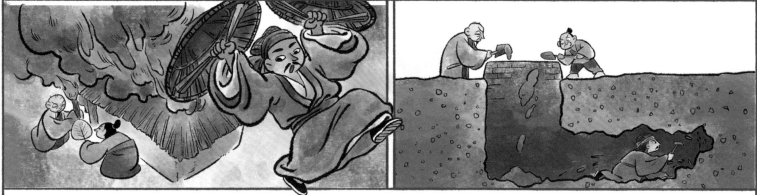

可是，舜的父亲瞽叟总想害他。一次，瞽叟让舜修补粮仓的屋顶，却趁机放火。舜急中生智，借助两个斗笠跳了下来。还有一次，瞽叟让舜挖井，想把他埋在井底，舜从旁边挖出一条通道，这才逃了出来。

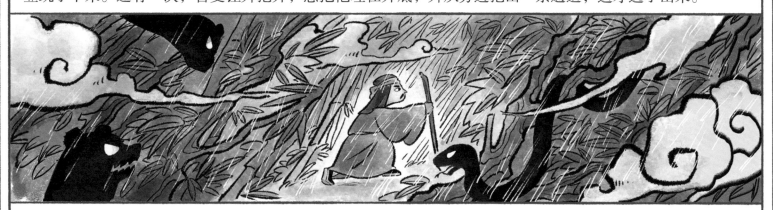

无论陷入什么样的逆境，舜从不抱怨，总能想出办法，克服困难。尧曾命令舜去考察山林，谁知舜在途中遇到了罕见的暴风雨，他冷静地辨认方向，寻找出路，最终平安归来。

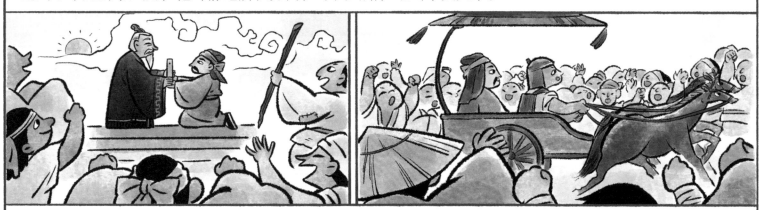

经过漫长的考验，尧认定舜值得托付，就放心地把帝位传给了舜。果然，舜一心为百姓做事，深受百姓爱戴。后来，人们把帝位传贤不传子的做法叫作"禅让"，"尧舜禅让"成为家喻户晓的一则美谈。

烽 火 戏 诸 侯

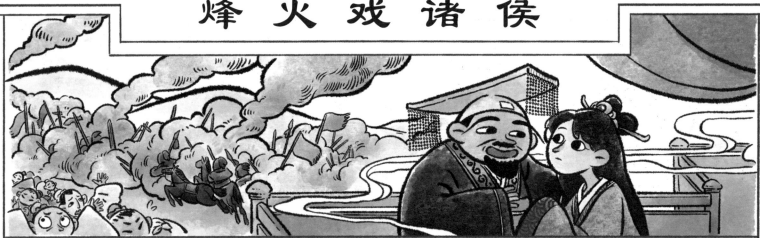

周幽王是西周最后一个王。当时，国家动荡不安，百姓苦不堪言，周幽王却一点儿也不关心，整天只顾吃喝玩乐，沉迷美色。

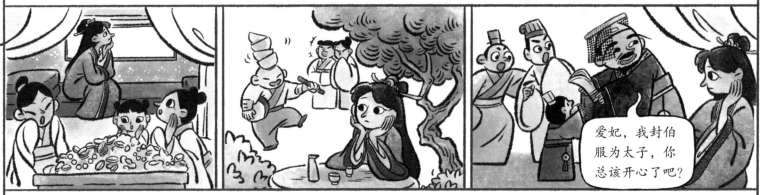

爱妃，我封伯服为太子，你总该开心了吧？

周幽王最宠爱的美人名叫褒姒（sì）。褒姒什么都好，就是不爱笑。为了逗她开心，周幽王绞尽脑汁，甚至还封她做王后，让她儿子伯服做太子，可褒姒始终不笑。

有人给周幽王出主意，建议他带褒姒去骊山看烽火台。

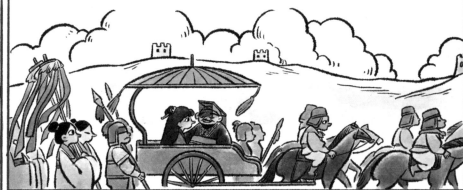

于是，周幽王便带着褒姒等一行人浩浩荡荡地出发了。

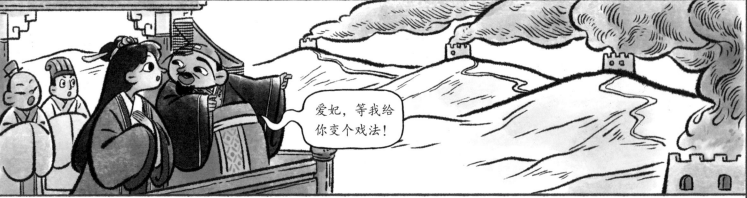

爱妃，等我给你变个戏法！

到了骊山，周幽王看着远处光秃秃的烽火台，突然想出一个主意，命人点燃了烽火。

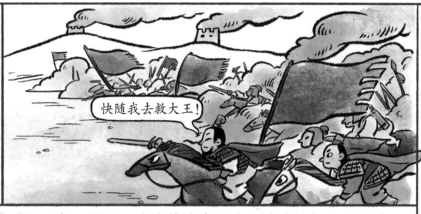

那时，烽烟四起可不是闹着玩的，而是代表着有敌军入侵！眼见一座座烽火台冒出了滚滚浓烟，戍守将士们赶紧敲鼓示警，各地诸侯急忙带兵赶来营救。

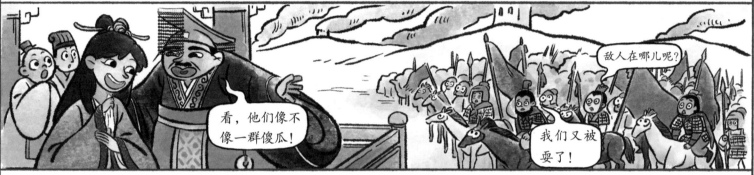

高台上，褒姒看着众人慌里慌张、上气不接下气的模样，忽然大笑起来，可把周幽王乐坏了。他不仅不听臣子劝阻，反而没事就点燃烽火戏耍诸侯，只为博美人一笑。

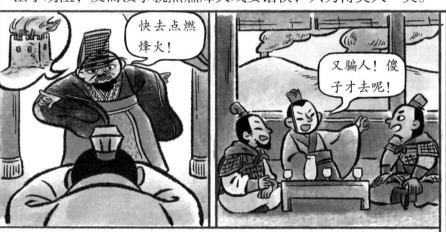

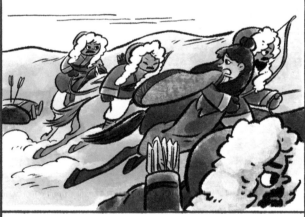

谁知，有一次敌人真的打过来了！周幽王急忙命人点燃烽火。可是，诸侯被骗了太多次，谁还肯相信呢？

周幽王带着褒姒逃跑，却没能逃过敌军的追击。周幽王丧命，褒姒被掳走了。

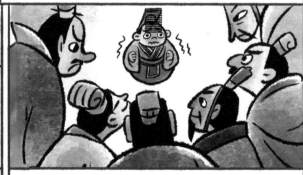

大臣们只好扶持周幽王的儿子宜臼（jiù）继位（称周平王），带着他仓皇地逃往东都洛邑（今河南洛阳）。西周灭亡了，此后史称东周。

自周平王起，周王的势力越来越弱，大权被掌握在诸侯手里，乱世的祸根就此埋下。

退 避 三 舍

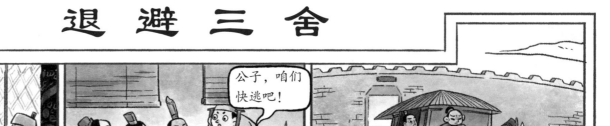

春秋时期，晋献公听信谗言，杀了太子申生，之后又派人追杀申生的弟弟重耳。于是，重耳踏上了一条漫长的逃亡之路。

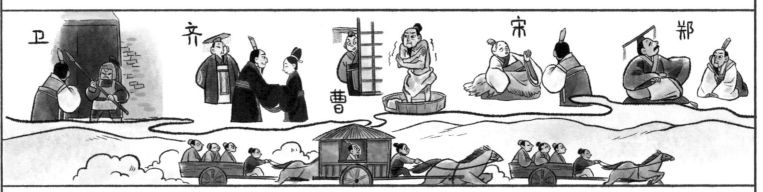

一路上，重耳途经诸国，遭遇却各不相同。卫国国君傲慢无礼；齐国国君对重耳很好，还把贵族的女儿嫁给他；曹国国君听说重耳的肋骨不同寻常，竟然想要偷看；宋国国君听说重耳贤能，好好招待了他；郑国国君对重耳很不礼貌。

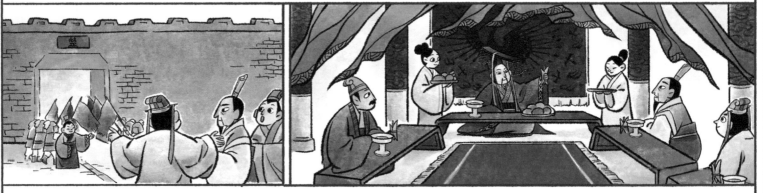

有一年，重耳来到了楚国。楚成王听说后，设下隆重的宴席，殷勤地款待重耳。席间，楚成王忽然问重耳能拿什么来报答自己，重耳愣住了，低头思考起来。

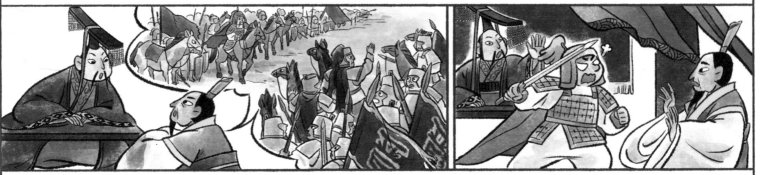

重耳知道楚成王不缺珍宝，便承诺万一日后打起仗来，自己一定率军后退三舍（一舍等于三十里）。楚国大将子玉认为重耳没把楚王放在眼里，气得要杀了重耳。楚成王却认为重耳不简单，急忙拦下了子玉。

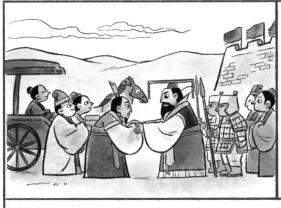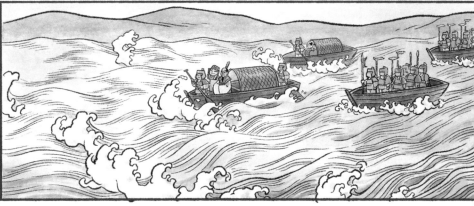

几个月后，重耳被秦穆公召去秦国。秦穆公对重耳礼遇有加，答应派军送他回国，帮他夺回国君之位。

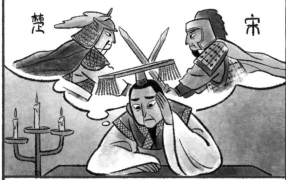

历经十九年，重耳终于回到晋国，当上了国君，是为晋文公。此后，晋文公励精图治，使晋国日益富强起来。

不久，宋楚交战，宋国向晋国求援。晋文公夹在曾帮过自己的宋楚中间，十分为难。

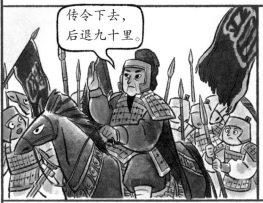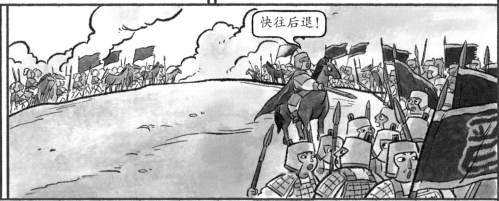

无奈之下，晋文公只能答应宋国，带兵迎战楚国。两军阵前，晋文公忽然下令让晋军退避九十里，以回报楚成王过去对自己的帮助和礼遇。

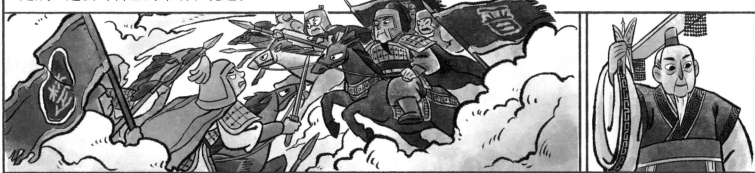

楚国大将子玉不顾楚成王的告诫，率楚军与晋军在城濮交战，晋军一鼓作气打败了楚军。从此，晋文公成为天下公认的一代霸主，"退避三舍"的故事因此流传千古。

管 鲍 之 交

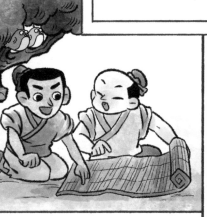

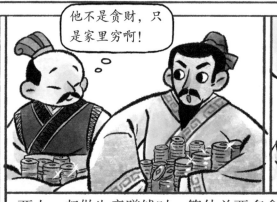

春秋时期，齐国的管仲和鲍叔牙是一对好朋友。

两人一起做生意赚钱时，管仲总要多拿一些；管仲上战场打仗，多次战败逃跑。每当有人指责管仲时，鲍叔牙就会站出来帮管仲说话。

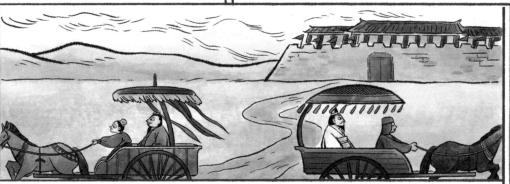

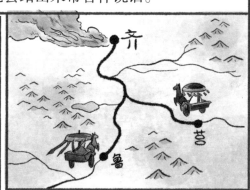

后来，两人都做了谋士，分别跟随齐国的两位公子。为了躲避齐国内乱，管仲随公子纠逃到鲁国，鲍叔牙和公子小白去了莒国。

不久，齐王去世，两位公子都着急回国，都想要成为新君。

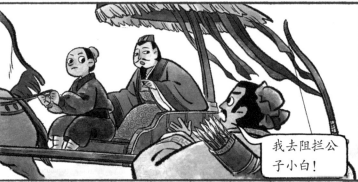

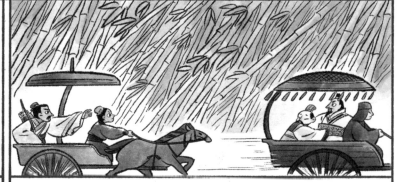

为了让公子纠先回到齐国，管仲决定带人截杀公子小白。

管仲快马加鞭，日夜追赶，果然发现了公子小白的马车。

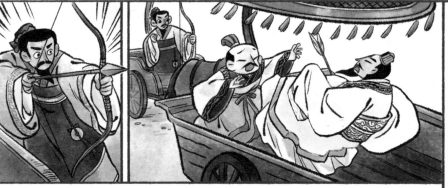

管仲弯弓搭箭，猛地朝公子小白射了过去。公子小白中箭大喊一声，倒在车中。管仲以为他已死，连忙带人回去报信。

管仲并不知道，那一箭并没有杀死公子小白，只射中了一枚衣带钩。

趁着公子纠放松了警惕，公子小白抢先回到齐国，当上国君，是为齐桓公。

齐桓公想要杀了管仲，鲍叔牙连忙劝阻，说管仲有治国之才，比自己更适合做宰相，如果重用管仲，齐国定能称霸天下。

为了讨好齐桓公，鲁国秘密杀害了公子纠，又把管仲当作阶下囚送去了齐国。谁知一行人刚进入齐国，鲍叔牙就给管仲换下了囚服，带他沐浴更衣。

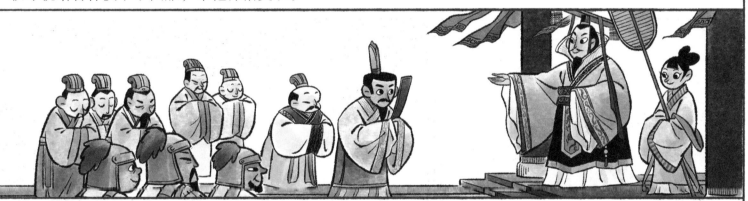

原来，齐桓公听从了鲍叔牙的建议，决定不计前嫌，任用管仲为相。在管仲的辅佐下，齐桓公果然成为一代霸主。

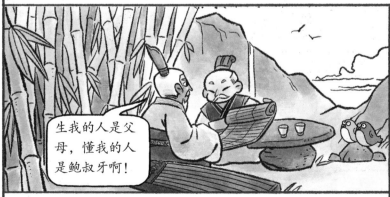

管仲和鲍叔牙做了一辈子的好朋友，他知道，自己一生的成就都离不开鲍叔牙的理解和退让。

因此，天下人不仅称赞管仲的才干，也称赞鲍叔牙能够慧眼识英才。

一 鸣 惊 人

春秋时期，楚国君主楚庄王整天沉迷享乐，不问国事，甚至不许大臣规劝，否则格杀勿论。

可是，有一个叫伍举的臣子实在看不过去。他进宫求见楚庄王，说要出个谜语给大王猜一猜。楚庄王感到好奇，立即召见了他。

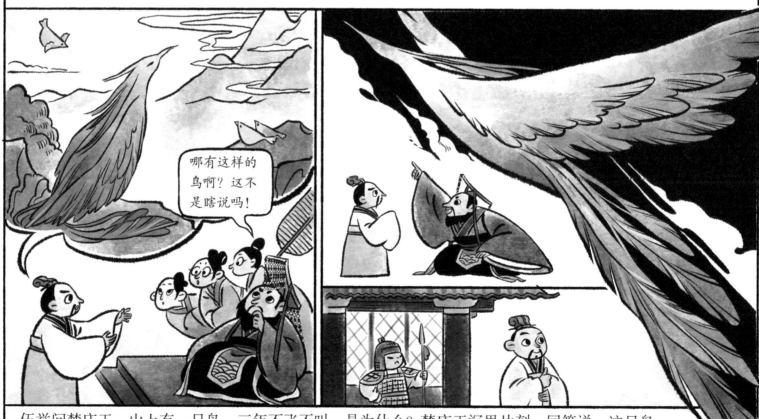

伍举问楚庄王，山上有一只鸟，三年不飞不叫，是为什么？楚庄王沉思片刻，回答说，这只鸟三年不飞，是为了一飞冲天；三年不叫，是为了一鸣惊人。伍举听完，高兴地出宫了。可是，楚庄王并没有做出任何改变。

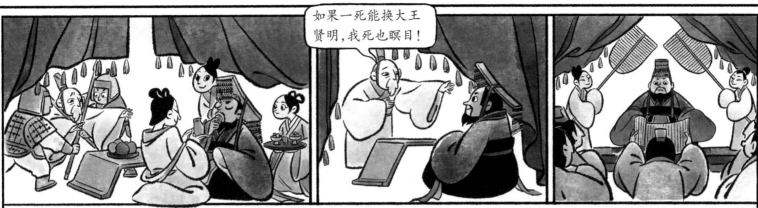

几个月后，大臣苏从看不下去了，便冒死求见楚庄王，劝他以国事为重。没想到，楚庄王不但没有杀了苏从，反而像变了个人似的，开始认真处理国家的大小事情。

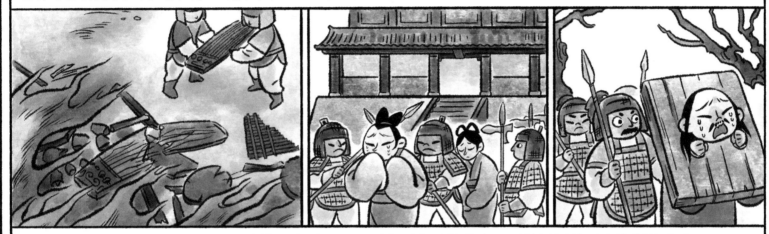

从这时起，楚庄王不再听那些乱糟糟的音乐，也不再亲近宫里的美人，还处置了几百个谄媚的小人。

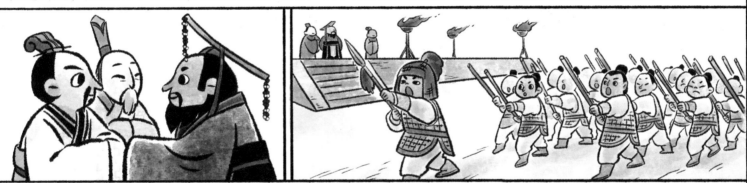

此外，楚庄王重用伍举、苏从等贤才，加紧训练兵马，制造兵器。楚国气象一新，日益强盛，举国上下欢欣鼓舞。

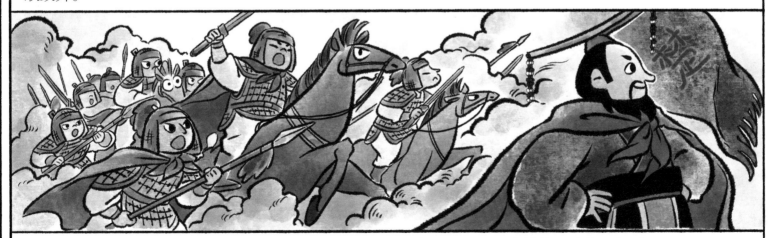

不久，楚国便一举灭了庸国。也许，楚庄王并不是真的昏庸无能，只是在等待一鸣惊人的时机罢了！

赵氏孤儿

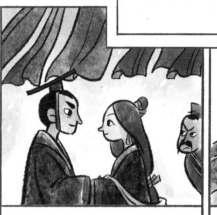

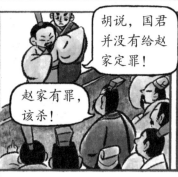

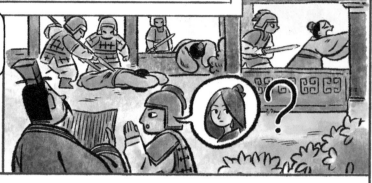

春秋时，晋国公主庄姬嫁给了赵朔，赵家风光无限，大臣屠岸贾却心怀不满。

这天，屠岸贾找了个借口，要诛杀赵氏家族。由于屠岸贾深受国君宠信，众臣不敢反对，只有韩厥出言劝阻，还偷偷把消息告诉赵朔，可赵朔却不愿逃跑。很快，屠岸贾私下带人杀了赵朔全家，不料却发现少了一人。

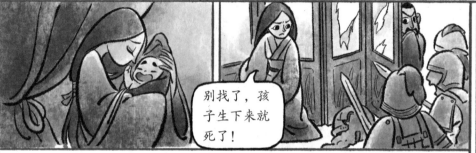

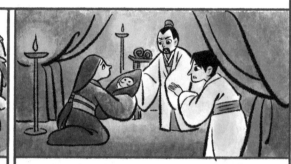

原来，怀孕的庄姬早已逃进王宫，还生下一个男孩，取名赵武。屠岸贾派人进宫搜寻，庄姬把孩子藏在裙裤下，这才躲过一劫。

赵朔生前的好友程婴和公孙杵臼（jiù）担心瞒不了多久，决定把孩子带走。

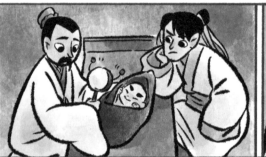

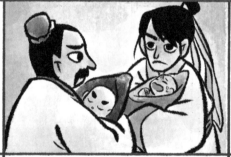

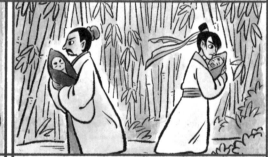

屠岸贾四处搜捕赵氏孤儿，程婴与公孙杵臼迫不得已，想出一个办法。

两人找来一个差不多大的婴儿，打算用他来冒充赵武。

程婴带走了真正的赵武，公孙杵臼则抱着另一个孩子躲进山里。

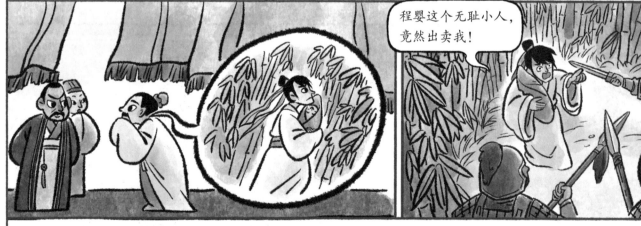

按计划，程婴故意把假赵武的下落说了出去。屠岸贾立刻派人进山搜捕，杀死了公孙杵臼和他怀中的婴儿。众人听到公孙杵臼死前怒骂程婴卑鄙无耻，都以为赵氏孤儿真的死了。

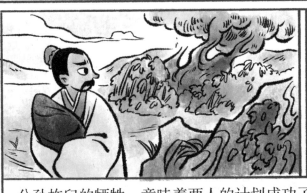

公孙杵臼的牺牲，意味着两人的计划成功了。从此，程婴隐姓埋名，在深山中将赵武抚养长大。

十五年后，晋景公因为生病让人占卜，结果显示是赵家的冤魂所致。韩厥抓住机会，把赵氏孤儿的事情说了出来。晋景公感觉自己对不起赵氏家族，立刻派人接回赵武，想要好好弥补。

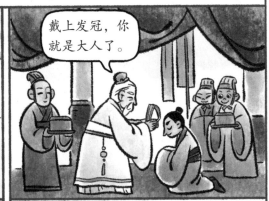

戴上发冠，你就是大人了。

赵氏家族沉冤得雪，屠岸贾的家族则被下令诛杀。

赵武继承了赵家从前的封地与爵位，发誓要好好报答程婴。

几年后，赵武年满二十，终于长大成人，戴上发冠。

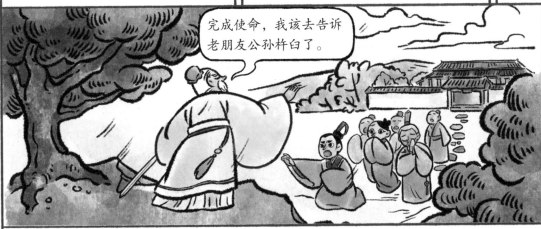

完成使命，我该去告诉老朋友公孙杵臼了。

程婴看到赵武已经成人，就没有什么牵挂了，决定去见九泉之下的老朋友们。赵武泪流满面，苦苦哀求，可程婴心意已决，不久便自杀了。

赵武铭记程婴的恩情，为他守孝三年，年年祭拜。

越 王 勾 践

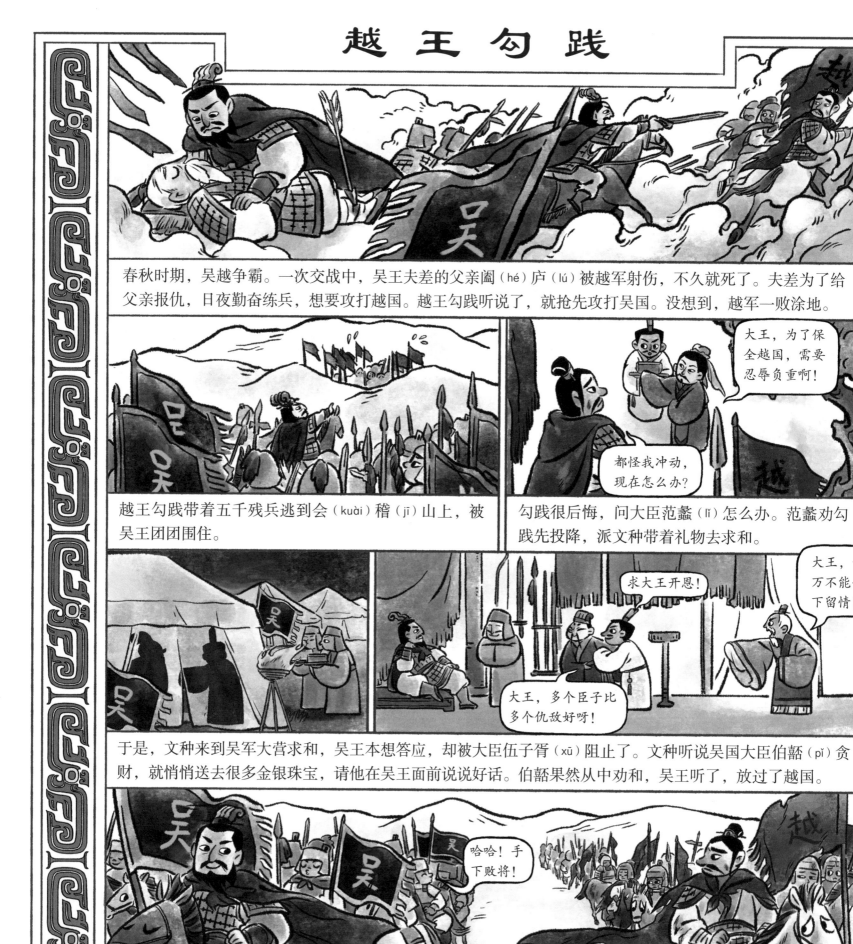

春秋时期，吴越争霸。一次交战中，吴王夫差的父亲阖（hé）庐（lú）被越军射伤，不久就死了。夫差为了给父亲报仇，日夜勤奋练兵，想要攻打越国。越王勾践听说了，就抢先攻打吴国。没想到，越军一败涂地。

越王勾践带着五千残兵逃到会（kuài）稽（jī）山上，被吴王团团围住。

大王，为了保全越国，需要忍辱负重啊！

都怪我冲动，现在怎么办？

勾践很后悔，问大臣范蠡（lǐ）怎么办。范蠡劝勾践先投降，派文种带着礼物去求和。

求大王开恩！

大王，千万不能手下留情！

大王，多个臣子比多个仇敌好呀！

于是，文种来到吴军大营求和，吴王本想答应，却被大臣伍子胥（xū）阻止了。文种听说吴国大臣伯嚭（pǐ）贪财，就悄悄送去很多金银珠宝，请他在吴王面前说说好话。伯嚭果然从中劝和，吴王听了，放过了越国。

哈哈！手下败将！

吴王夫差得意地班师回朝，勾践和越国将士们羞耻得抬不起头。后来，范蠡被吴王扣下，做了两年人质。

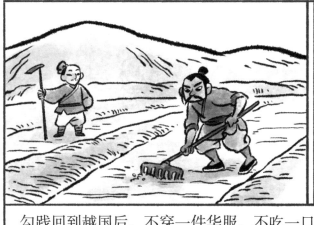
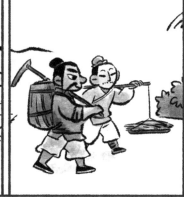

勾践回到越国后，不穿一件华服，不吃一口荤菜，还亲自去农田耕种，与百姓一起劳作。

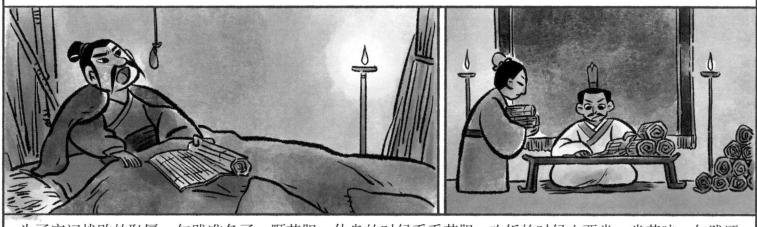

为了牢记战败的耻辱，勾践准备了一颗苦胆，休息的时候看看苦胆，吃饭的时候也要尝一尝苦味。勾践还把国家大事交给文种等贤臣，励精图治，积蓄力量。后来，范蠡也返回越国，帮助勾践处理国事。

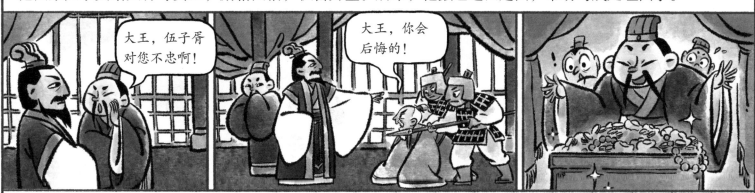

而吴国看似强大，内里却不安宁。昏庸的吴王听信了奸臣伯嚭的谗言，赐死了忠臣伍子胥，重用伯嚭执掌国政。

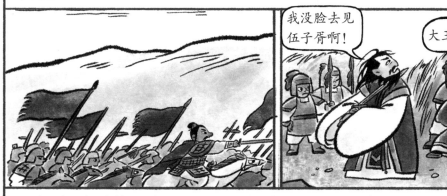

几年后，勾践找准时机，迅速发兵攻打吴国。吴王夫差被困在姑苏山，后悔当初没听伍子胥的忠告，屈辱地自杀了。

勾践灭吴后，与各国结盟，成为威震一时的霸主。

神 医 扁 鹊

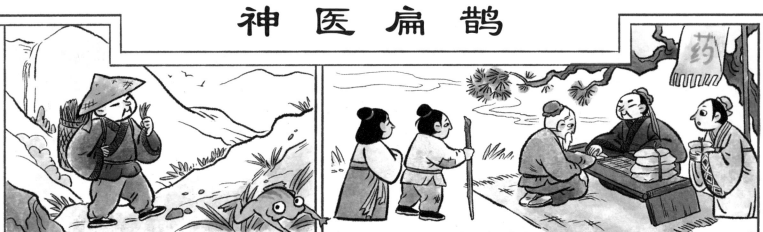

战国时，有一位医生名叫秦越人。他医术高超，常游走各国，替百姓看病，被人们尊称为神医扁鹊。

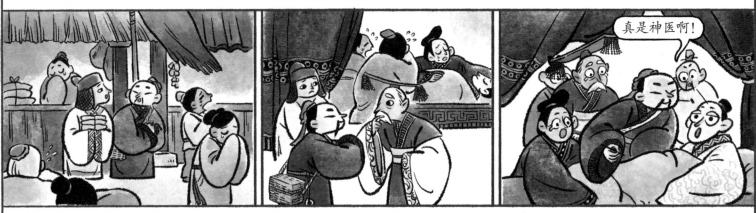

有一次，扁鹊途经虢（guó）国，听说虢国太子早上突然昏倒而死。扁鹊向宫中侍从询问情况后，便禀告国君，说自己可以救活太子。国君连忙让扁鹊给太子看病，不一会儿，太子竟然真的起死回生了！

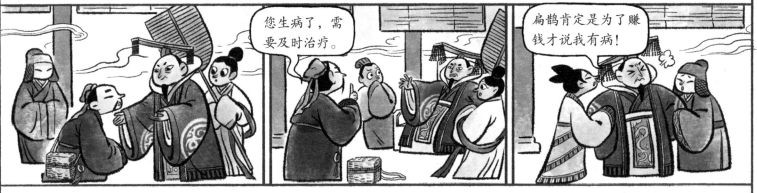

不久，扁鹊来到齐国，齐桓侯邀请扁鹊进宫做客。扁鹊一见到齐桓侯，就说他生病了。齐桓侯觉得自己身强力壮，根本没病，气冲冲地把扁鹊赶走了。

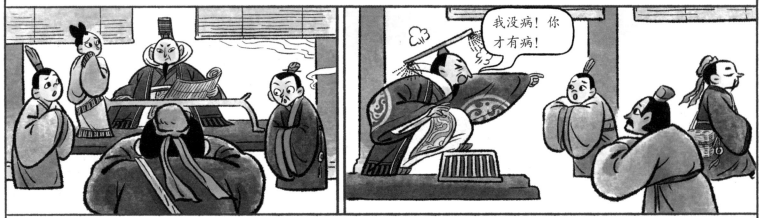

五天之后，扁鹊又去拜见齐桓侯，说他的病情加重了。齐桓侯恼羞成怒，觉得扁鹊简直是在胡说八道。

过了五天，扁鹊再次拜见齐桓侯，说他的病再不医治就会有生命危险。齐桓侯不屑一顾，装作没听见。

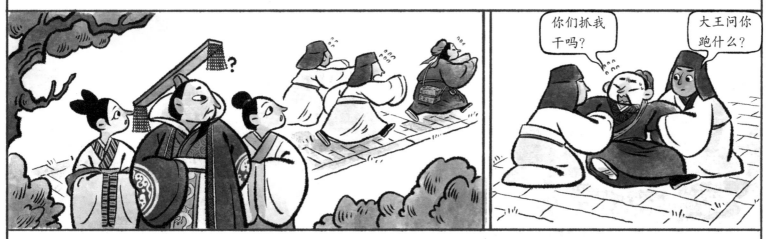

又过了五天，扁鹊远远地看见齐桓侯，转身就跑。齐桓侯感到十分疑惑，连忙派人询问原因。

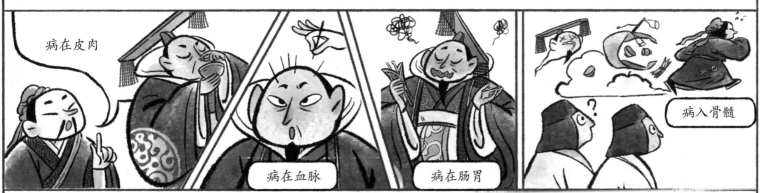

扁鹊无奈地回答，如果一个人病在皮肉之间，可以用汤药治疗；病在血脉之中，可以用针灸治疗；病在肠胃之内，可以用药酒治疗；一旦病入骨髓，就连神仙也治不好了。说完，扁鹊便离开了。

五天后，齐桓侯突然病倒，当他派人去请扁鹊时，才发现扁鹊早就逃走了。很快，齐桓侯就病死了。

此后，扁鹊仍四处行医，他擅长观察病人的症状，治疗各种疑难杂症，名声传遍天下。

田忌赛马

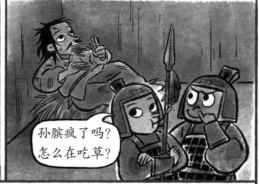

战国时期，孙膑苦学兵法，希望有朝一日能领兵打仗。不料却因才华横溢，惨遭奸人陷害，被废了双腿，毁了容貌，囚禁在魏国大牢。

孙膑忍辱负重，终于找到机会逃离魏国，成了齐国大将田忌的谋士。

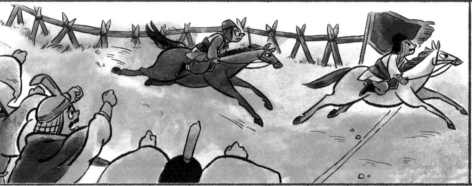

田忌很喜欢赛马，可是经常输，很丢面子，别提有多丧气了！

这天，田忌赛马时又输给了齐威王，正打算离开，孙膑却拦住了田忌，说有办法能让他赢。

田忌十分信任孙膑，就与齐威王约定再比三场。

如果按照上中下三个等级来区分马匹，那么田忌每个等级的马都比不上齐威王的。这可怎么赢呢？

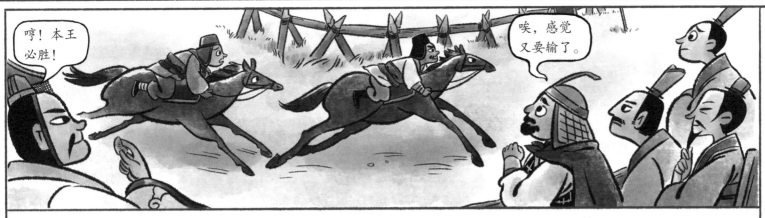

比赛开始了！第一场，孙膑让田忌先用下等马对齐威王的上等马，田忌毫无疑问地输了。

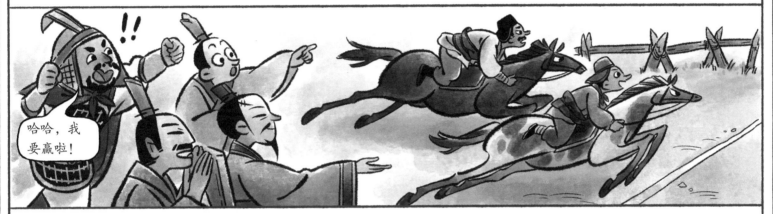

第二场，孙膑让田忌拿上等马对齐威王的中等马。大伙儿都没想到，这次田忌竟然赢了！

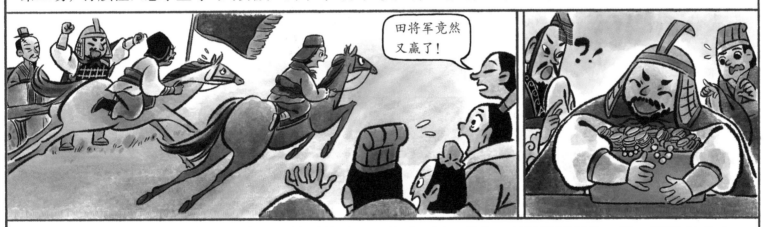

第三场，孙膑让田忌拿中等马对齐威王的下等马，又胜了一场！最终，田忌胜两场输一场，赢了齐威王。谁也没想到，马还是原来的马，只是调换了出场顺序，就能转败为胜。

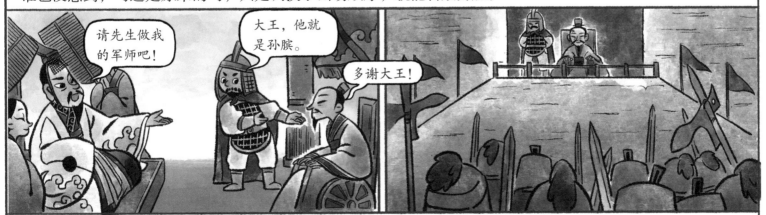

直到田忌请出孙膑，大伙儿才知道这是孙膑的好主意。齐威王十分佩服孙膑的智谋，就拜他为军师。

商 鞅 变 法

战国时期，秦孝公为了称霸列国，四处招揽人才。在卫国不受重用的卫鞅（yāng）听说后，千里迢迢来到秦国。

卫鞅多次拜见秦孝公，两人越聊越投机，只觉相见恨晚。

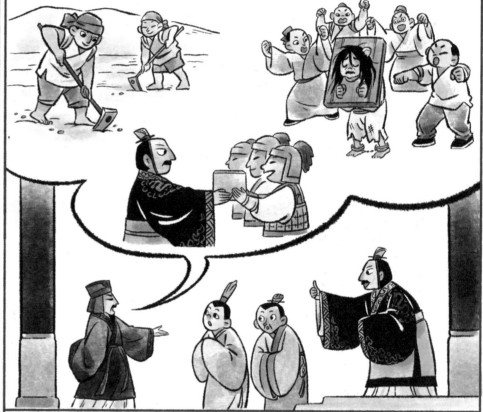

秦孝公重用卫鞅，请他变革旧法，制定能够强国的新法。

卫鞅深入调查了秦国的风土人情，制定出一系列新法内容，比如奖励勤劳的农民，惩罚斗殴的百姓，赏赐敢于上阵杀敌的兵将等。

然而，实行新法可没那么容易。为了取得百姓的信任，卫鞅派人在国都集市的南门外立了根三丈高的木头，说谁能把它移到北门，就赏谁十金。

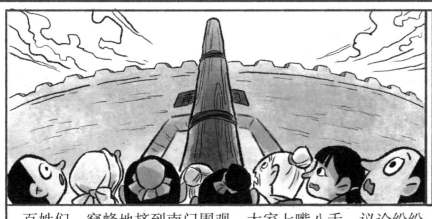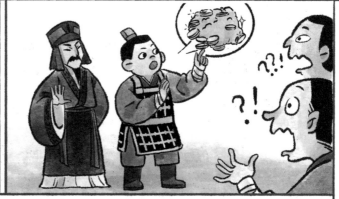

百姓们一窝蜂地挤到南门围观，大家七嘴八舌，议论纷纷，难道搬一根木头真能拿十金？卫鞅见没人敢动，就把赏金增加到五十金。

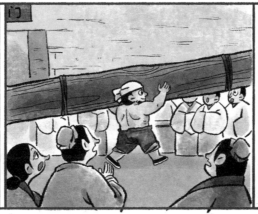

这下，终于有人按捺不住了！只见人群中走出一名壮汉，轻松地把木头搬到了北门。他能获得赏金吗？

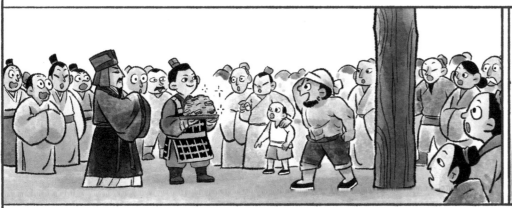

人们正等着看笑话，没想到卫鞅真的让人送上五十金。百姓们见卫鞅说到做到，纷纷拍手叫好。

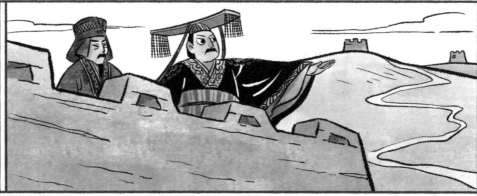

卫鞅"立木取信"之事在秦国广为流传，秦人从此深信朝廷的法令，自觉严格遵守。几年后，秦国兵强马壮，屡战屡胜。秦孝公高兴极了，将商、於等十五座城赏给卫鞅。因此，卫鞅又被称为商鞅。

火 牛 阵

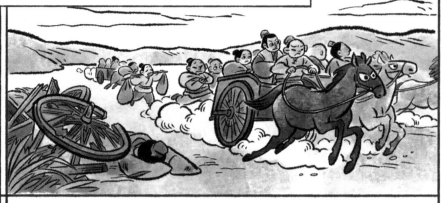

战国时期，齐国有一名小官名叫田单，平时负责管理市场，没什么名气。

有一年，燕国大将乐毅率军攻齐，齐人纷纷逃出城去，路上车马相撞，车轮尽毁，只有田单家的车子完好无损。

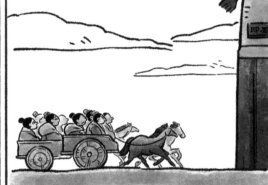

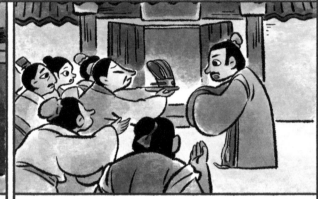

原来，田单事先让人用铁箍加固了车轴，使车子更耐撞，这才得以安全地逃到即墨城。

不久，燕军打到了即墨，守城官员不幸战死，大家纷纷拥护聪明的田单担任将军。

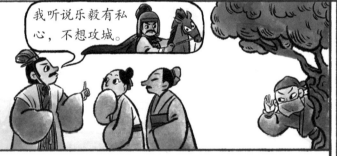

田单听说新继位的燕惠王不太信任乐毅，就故意放出流言，说乐毅并不想攻下即墨。

燕惠王听信了谣言，就让骑劫替代乐毅，成为新的主将。

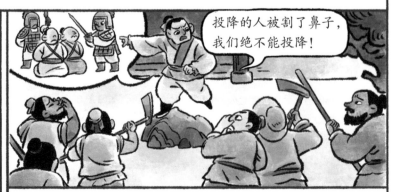

接着，田单又用计引来无数飞鸟，声称是神仙下凡来帮助齐国了，惊得城外燕军目瞪口呆。

田单还说，如果燕军割掉齐国俘虏的鼻子，齐军必败。燕人信以为真，结果激怒了齐国百姓。

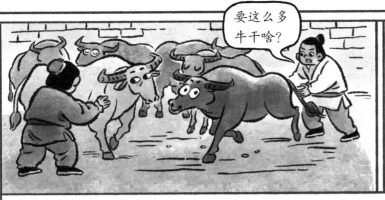
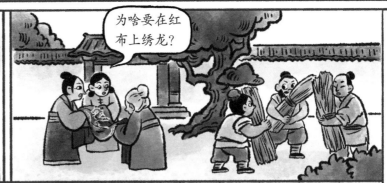

田单见齐人士气高涨，就命人准备了一千多头牛，还有绣着龙纹的红色绸布，以及尖刀、芦苇和油脂。

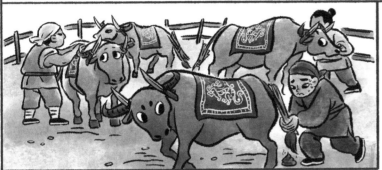

然后，田单让人给牛穿上红绸，在牛角上绑上尖刀，把沾满油脂的芦苇捆在牛尾巴上。同时，他还让人在城墙上悄悄凿出了几十个洞。

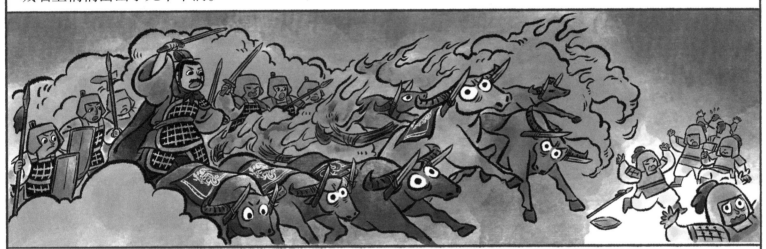

夜幕降临，田单一声令下，齐军一起点燃了牛尾上的芦苇。一时火光冲天，牛痛得狂奔出洞，直朝燕军营地冲去，五千精兵随后杀出。燕人迷迷糊糊地睁开眼，以为天降大火，怪兽袭来，吓得四处逃窜，溃不成军。

齐军乘胜追击，一直把燕军打退到黄河边上，沿途收复了齐国七十多座城池。

新的齐国国君齐襄王即位后，高兴地封田单为安平君，赞他是齐国的大功臣。

完 璧 归 赵

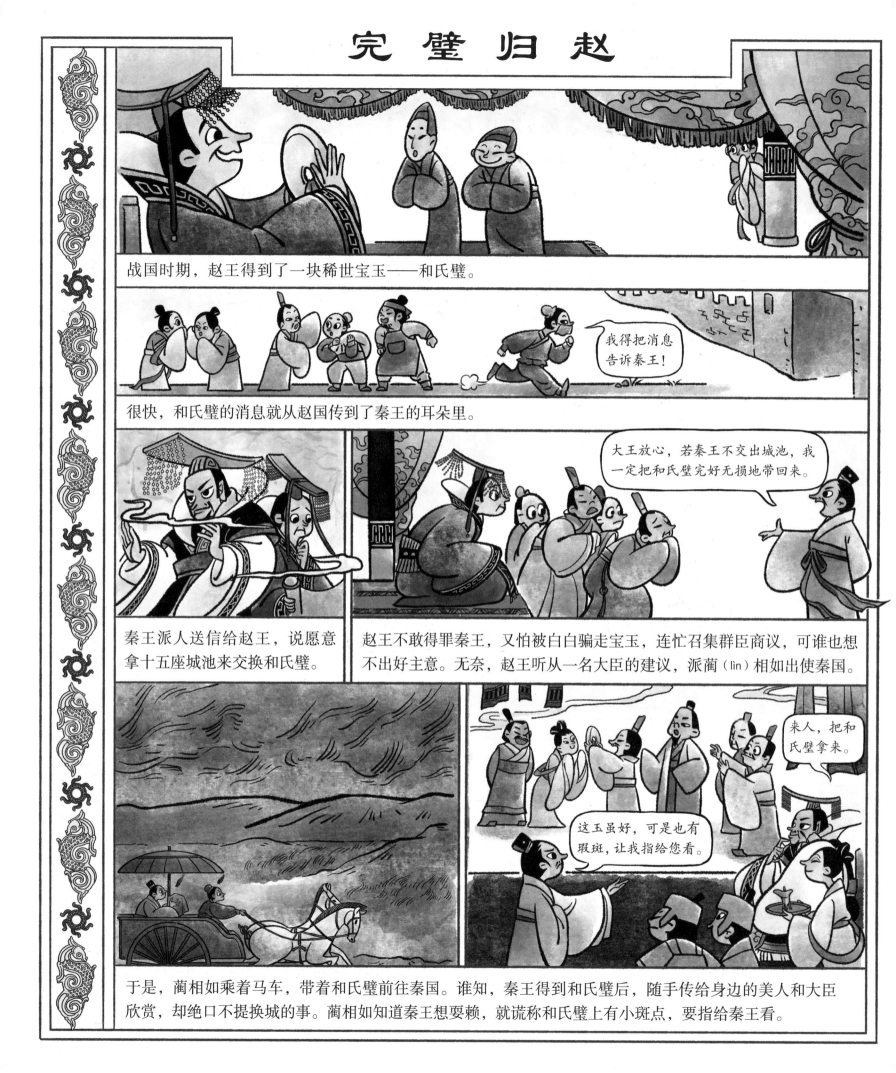

战国时期，赵王得到了一块稀世宝玉——和氏璧。

我得把消息告诉秦王！

很快，和氏璧的消息就从赵国传到了秦王的耳朵里。

秦王派人送信给赵王，说愿意拿十五座城池来交换和氏璧。

大王放心，若秦王不交出城池，我一定把和氏璧完好无损地带回来。

赵王不敢得罪秦王，又怕被白白骗走宝玉，连忙召集群臣商议，可谁也想不出好主意。无奈，赵王听从一名大臣的建议，派蔺（lìn）相如出使秦国。

来人，把和氏璧拿来。

这玉虽好，可是也有瑕斑，让我指给您看。

于是，蔺相如乘着马车，带着和氏璧前往秦国。谁知，秦王得到和氏璧后，随手传给身边的美人和大臣欣赏，却绝口不提换城的事。蔺相如知道秦王想要赖，就谎称和氏璧上有小斑点，要指给秦王看。

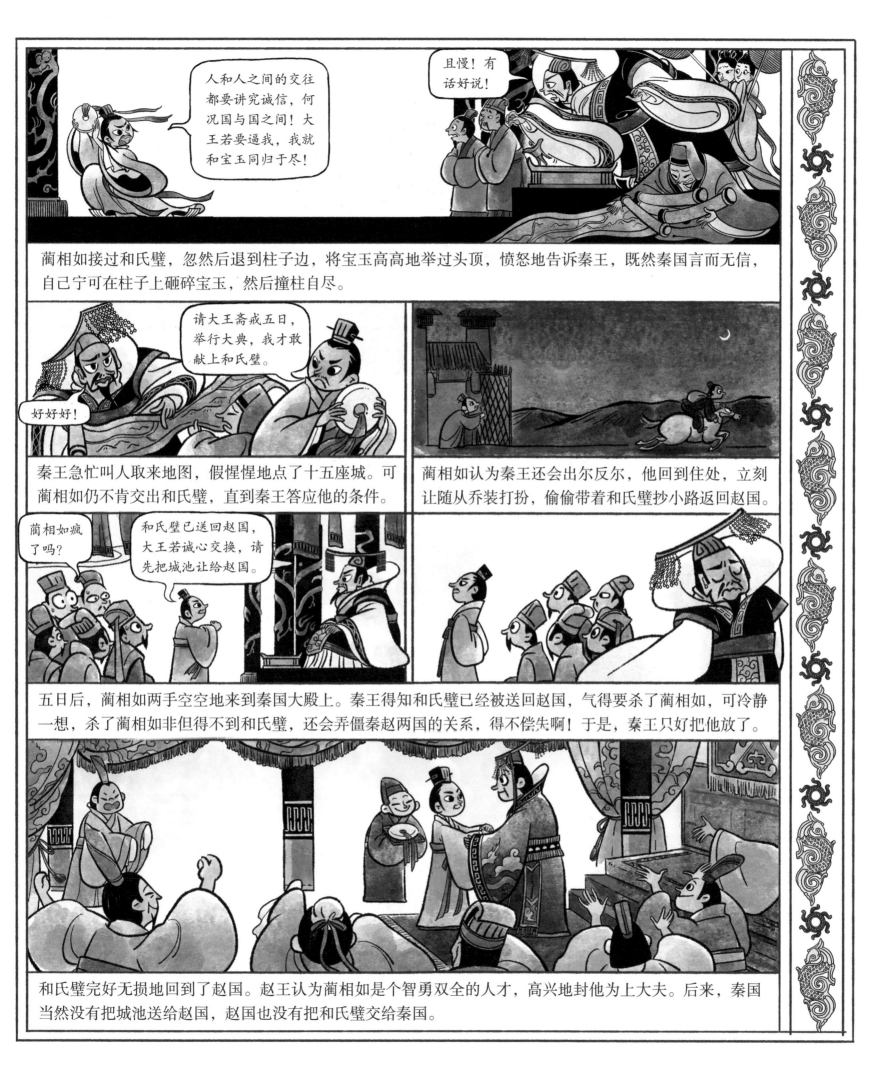

蔺相如接过和氏璧，忽然后退到柱子边，将宝玉高高地举过头顶，愤怒地告诉秦王，既然秦国言而无信，自己宁可在柱子上砸碎宝玉，然后撞柱自尽。

秦王急忙叫人取来地图，假惺惺地点了十五座城。可蔺相如仍不肯交出和氏璧，直到秦王答应他的条件。

蔺相如认为秦王还会出尔反尔，他回到住处，立刻让随从乔装打扮，偷偷带着和氏璧抄小路返回赵国。

五日后，蔺相如两手空空地来到秦国大殿上。秦王得知和氏璧已经被送回赵国，气得要杀了蔺相如，可冷静一想，杀了蔺相如非但得不到和氏璧，还会弄僵秦赵两国的关系，得不偿失啊！于是，秦王只好把他放了。

和氏璧完好无损地回到了赵国。赵王认为蔺相如是个智勇双全的人才，高兴地封他为上大夫。后来，秦国当然没有把城池送给赵国，赵国也没有把和氏璧交给秦国。

屈原沉江

战国时期，楚国的大臣屈原聪明正直，很得人心。上官大夫很嫉妒屈原，就在楚怀王面前诋毁屈原。

楚怀王是个糊涂虫，不辨是非，渐渐疏远了屈原。

楚国内忧外患，吃了不少败仗。

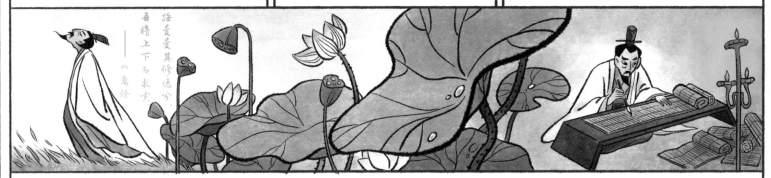

正直的屈原就像一株莲花，即使长在淤泥里，也不会被污染。他写下许多诗篇，希望楚怀王能擦亮眼睛，看清谁是忠臣，谁是奸臣。他苦苦思索，想要找到拯救楚国的方法，让百姓不再遭受战乱。

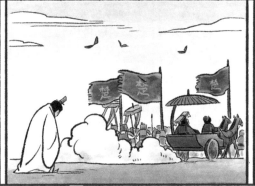

后来，秦昭王写信邀请楚怀王去秦国相见。屈原觉得秦昭王没安好心，便极力劝阻楚怀王入秦，但楚怀王根本不信。结果，楚怀王被秦王软禁，最后死在了秦国。

楚怀王死后，楚顷襄王继位，屈原多次上书，劝君主远离小人，任用贤才，替先王报仇。顷襄王一点儿也不当回事，反而听信谗言，把屈原流放到偏远的地方。

屈原伤心地离开了繁华的王都，一路上所见的景象越来越荒凉。君主贪图享乐，百姓只能忍饥挨饿；君主不思进取，百姓纷纷流离失所。屈原想救楚国，想救百姓，可哪有机会啊！

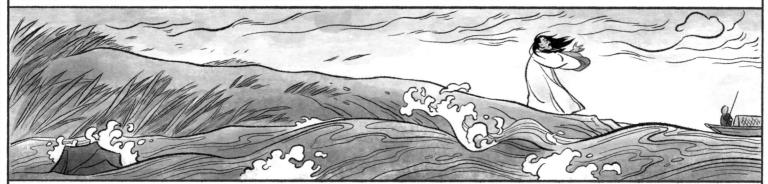

屈原失魂落魄地来到汨（mì）罗江，他一边跌跌撞撞地走着，一边唱着伤心的歌。

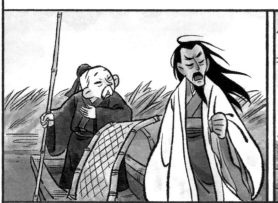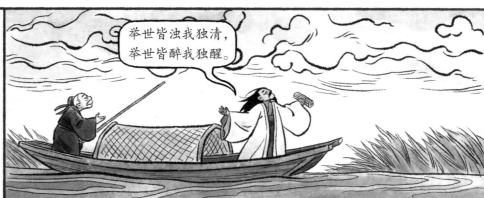

举世皆浊我独清，
举世皆醉我独醒。

一名渔翁认出了屈原，问他为什么来这里。屈原悲愤地说："世人都脏了，只有我是干净的；世人都醉了，只有我还清醒着。所以我被放逐了。"渔翁劝屈原活得糊涂一点儿，屈原却说自己宁可跳江喂鱼，也绝不苟且偷生。

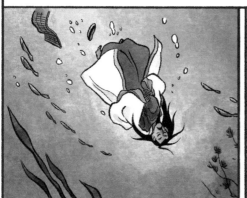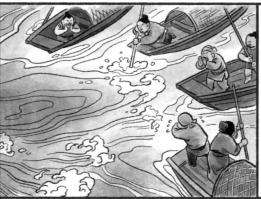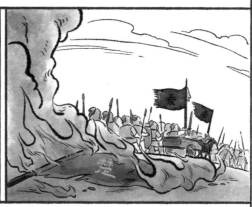

屈原心知楚国气数已尽，不愿见到楚国被灭的那一天，便抱着一块大石头，跳进汨罗江里。百姓们听说了，纷纷划着小船在江上寻找屈原，终究没能找到。此后，楚国渐渐衰弱，终被秦国所灭。

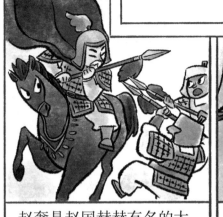

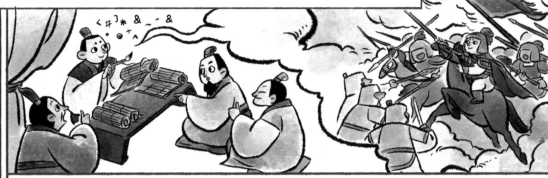

赵奢是赵国赫赫有名的大将军，曾打过不少胜仗。

赵奢有个儿子名叫赵括。赵括从小爱学兵法，谈起用兵打仗，总能说得头头是道，引得众人敬佩不已。赵括自以为天下无敌，连父亲也不放在眼里。

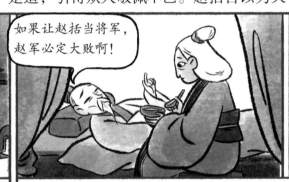

如果让赵括当将军，赵军必定大败啊！

赵奢虽然难不倒赵括，但也不认为他好。

赵奢曾告诉赵括的母亲，赵括根本不懂打仗的艰难，千万不能让他真的带兵。可是赵奢死后，赵王还是让赵括当了将军。

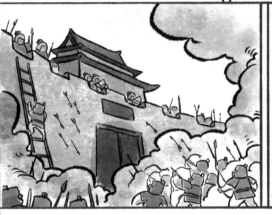

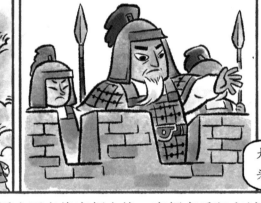

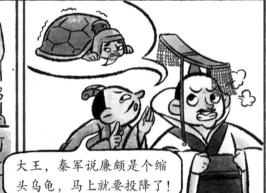

大王，秦军说廉颇是个缩头乌龟，马上就要投降了！

那一年，正逢秦国攻打赵国，赵王派出了老将廉颇应战。廉颇率兵坚守城墙，秦军久攻不下，就四处散播流言，声称秦军只怕赵括。赵王相信了谣言，就让赵括取代廉颇，领兵作战。

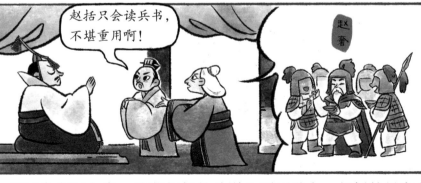

赵括只会读兵书，不堪重用啊！

赵括和他父亲完全不一样，赵括贪财，还总是训斥下属，大王千万不要让他当将军啊！

赵王拿定了主意，连蔺相如的劝说也听不进去。赵括的母亲急忙求见赵王，列举了赵括的种种缺点，希望赵王不要任用赵括，可赵王依旧不为所动，并许诺即使战败也不会牵连到她。

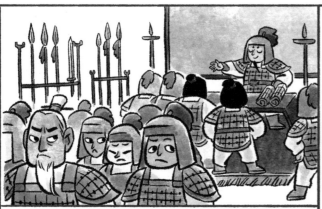
赵括不仅取代了廉颇，还把带兵的将领都换成了自己人。

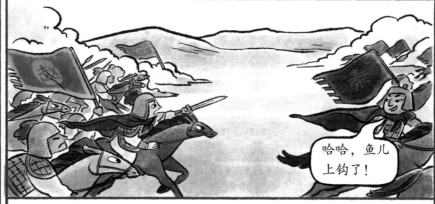
秦将白起听说后，笑得合不拢嘴。他立马带兵偷袭赵军，又假装战败逃跑，引得赵括亲自带兵追击。

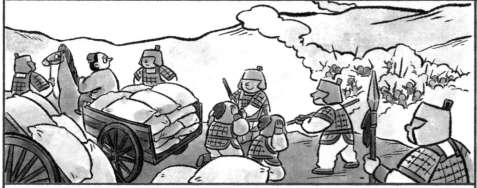
果然，赵括在半路遭遇了埋伏，不仅被秦军前后夹击，而且还被截断了粮草供应。

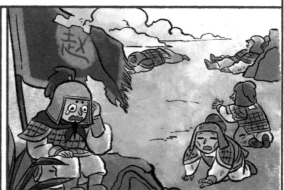
赵军被围困了四十多天，饿得爬不起来。

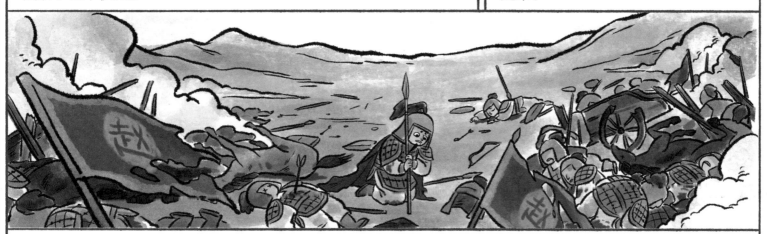
赵括走投无路，率领精锐拼死一搏，最后被秦军射杀。而赵国的几十万大军降秦，最终被秦军杀死。

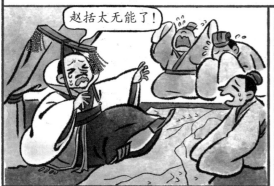
赵国损失惨重，差点儿被秦国所灭。

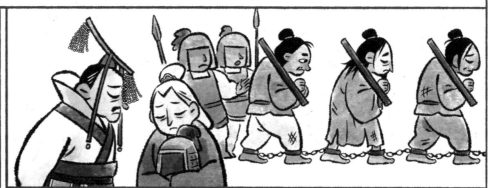
赵王悔不当初，处罚了很多人，但信守承诺，放过了赵括的母亲。

毛 遂 自 荐

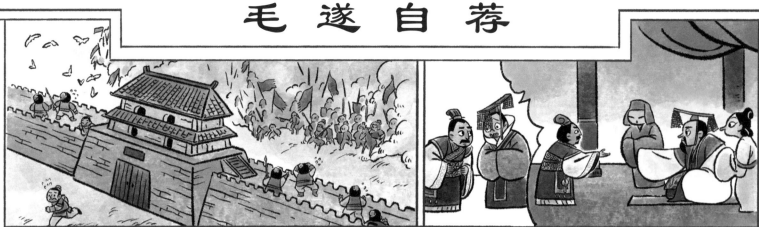

战国时期，秦军围攻赵国的邯（hán）郸（dān）城，形势十分危急。赵王急忙派平原君担任使者，向楚国求援。

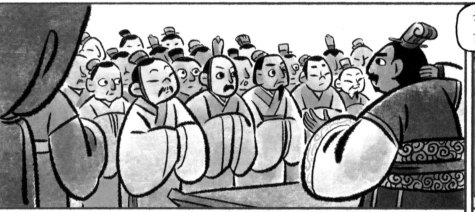

平原君回到自己的府邸，想要挑选二十个文武双全的门客一起同行，可是挑来挑去，只能选出十九人。

这时，一个叫毛遂的人站了出来，向平原君推荐自己。

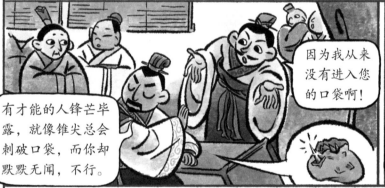

平原君对毛遂一点儿印象也没有，不愿带上他。但毛遂并没有灰心，反而据理力争，想要一个机会。

平原君见毛遂能言善辩，勉强答应了他，但其他十九人都瞧不起毛遂。

没想到，到了楚国，毛遂与十九人一起分析形势，展开辩论，说得众人心服口服。

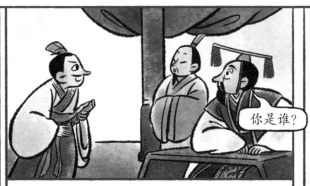

谈判当天，平原君想尽办法游说楚王，可从日出谈到中午，也没能说服楚王。随行的十九人纷纷期待地看向毛遂。

毛遂握紧剑柄，快步走上前去，询问楚王为什么迟迟不做决定。

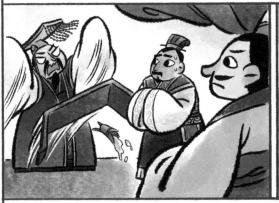

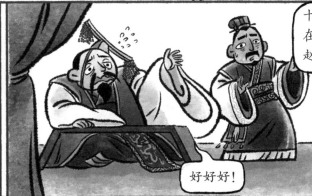

楚王得知毛遂只是平原君的门客，大发雷霆。毛遂却毫不畏惧，反而持剑上前，气势汹汹地逼迫楚王答应。

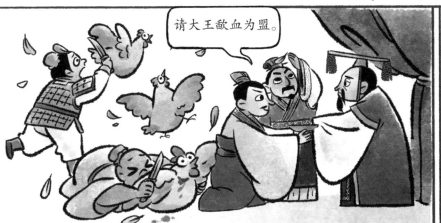

为了防止楚王反悔，毛遂立即令人取来动物的鲜血，与楚王和平原君等人歃血为盟，定下盟约。

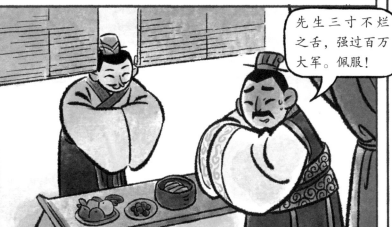

很快，楚王派出军队支援赵国，赵国的危机得以化解。事后，平原君更加重视毛遂，再也不敢轻视他了。

苏秦合纵

战国时期，有一个叫苏秦的人，他曾拜鬼谷子为师，和张仪一起学习纵横之术，也就是游说与谋略的本事。

可苏秦学习多年，始终一事无成。回家后，家里人纷纷嘲笑他。苏秦感到耻辱，决心发愤苦读。

过了一段时间，苏秦信心满满地去求见周显王，却没能得到任用。

接着，苏秦来到秦国游说秦惠王，也被拒绝了。

苏秦又来到赵国，赵国相国奉阳君也不听苏秦的。

苏秦辗转来到燕国，等了一年多，终于等来一个机会。

苏秦从容地来到燕王面前，侃侃而谈。他一边分析燕国的形势，一边劝燕王与相邻的赵国结盟，让秦国不敢攻打燕国。燕王被说动了，就让苏秦出使赵国。

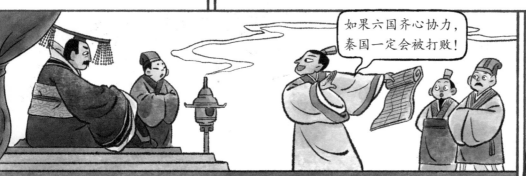

如果六国齐心协力，秦国一定会被打败！

苏秦来到赵国，向赵王谈起各国局势。如今七国之中，秦国最强，但六国只要结为联盟，承诺互相帮助，秦国便无可奈何，这就是"合纵"。

赵王十分高兴，让苏秦尽快促成六国联盟。

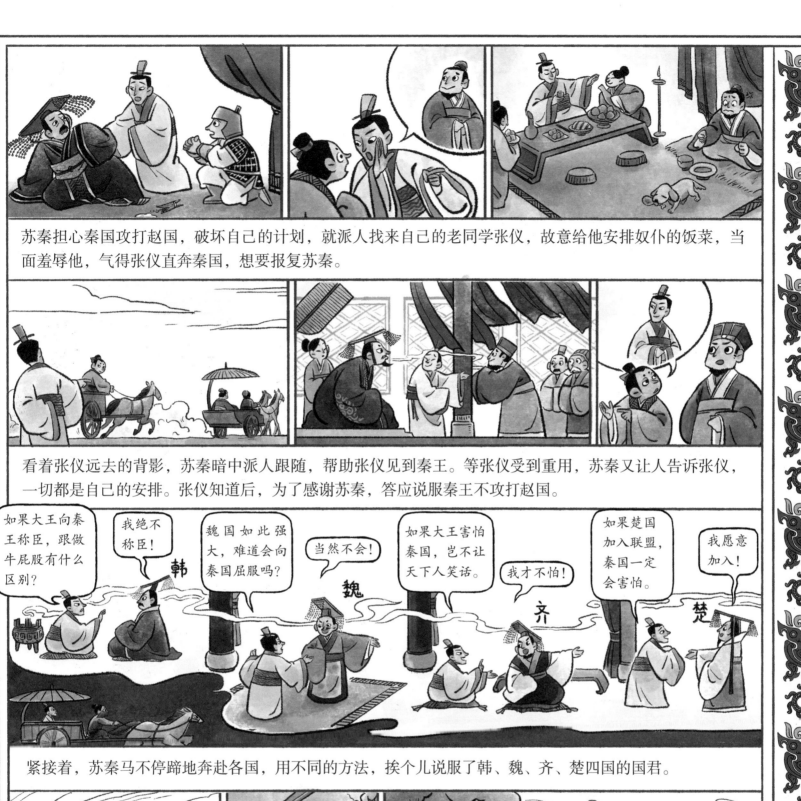

苏秦担心秦国攻打赵国，破坏自己的计划，就派人找来自己的老同学张仪，故意给他安排奴仆的饭菜，当面羞辱他，气得张仪直奔秦国，想要报复苏秦。

看着张仪远去的背影，苏秦暗中派人跟随，帮助张仪见到秦王。等张仪受到重用，苏秦又让人告诉张仪，一切都是自己的安排。张仪知道后，为了感谢苏秦，答应说服秦王不攻打赵国。

如果大王向秦王称臣，跟做牛屁股有什么区别？

我绝不称臣！

魏国如此强大，难道会向秦国屈服吗？

当然不会！

如果大王害怕秦国，岂不让天下人笑话。

我才不怕！

如果楚国加入联盟，秦国一定会害怕。

我愿意加入！

紧接着，苏秦马不停蹄地奔赴各国，用不同的方法，挨个儿说服了韩、魏、齐、楚四国的国君。

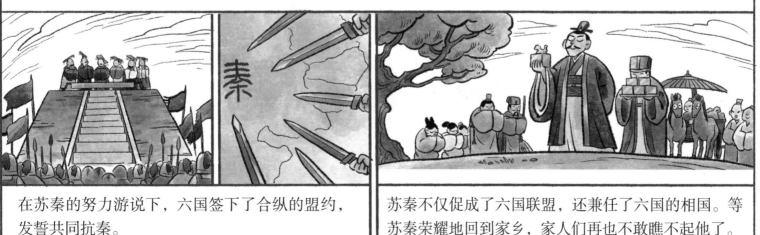

在苏秦的努力游说下，六国签下了合纵的盟约，发誓共同抗秦。

苏秦不仅促成了六国联盟，还兼任了六国的相国。等苏秦荣耀地回到家乡，家人们再也不敢瞧不起他了。

张仪连横

张仪和苏秦都曾拜师鬼谷子，学习游说之术，而苏秦自认为比不上张仪。

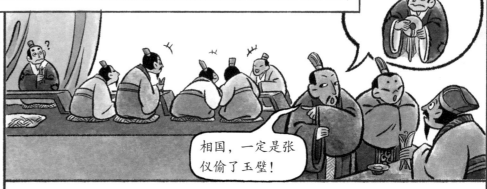

相国，一定是张仪偷了玉璧！

张仪学成后，曾到楚国相府做客。有一次，楚相和张仪一起喝酒后发现自己的玉璧丢了。因为张仪是个穷光蛋，大家都怀疑是张仪偷的。

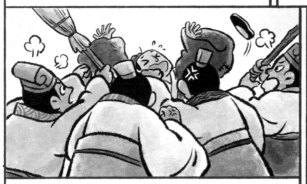

楚相的手下把张仪抓起来一顿毒打，可最终也没找到玉璧，只好放了张仪。

我的舌头还在不在？

在啊！

张仪伤痕累累地回到家里，妻子见了直掉眼泪，怪他不该学习游说之术。张仪却笑着说："只要我的舌头还在就够啦！"

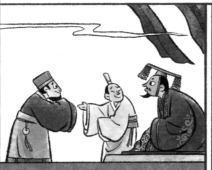

后来，苏秦悄悄派人帮忙，让张仪有机会拜见秦王。

秦王非常欣赏张仪，任他为客卿，让他出谋划策。

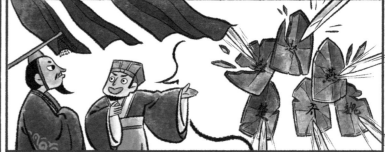

为了替秦王破解六国合纵的局面，张仪想出一个好主意，让秦王分别与六国结成盟友，瓦解六国联盟，这就是"连横"。张仪被任命为相国。

几年后，张仪为了秦国的利益，去魏国当了相国。

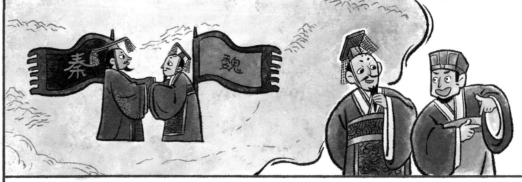

在魏国时，张仪想方设法劝说魏王：魏国四面开阔，易受邻国攻击，只有投靠强大的秦国，才能高枕无忧。魏哀王最终被张仪说动了，打算投靠秦国。

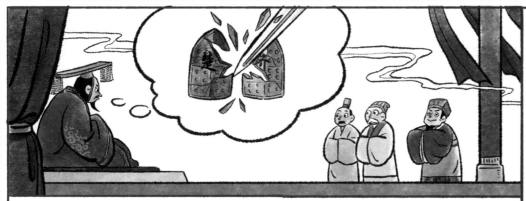

为了替魏王联络秦国，张仪又回到秦国担任相国。不久，秦王想攻打齐国，又担心齐楚联盟对秦国不利，就让张仪想办法破坏齐楚两国的关系。

于是，张仪奉命出使楚国。

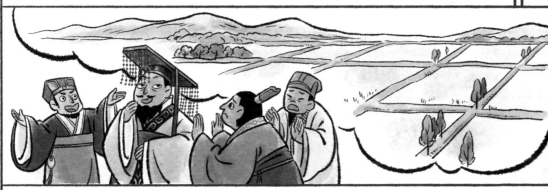
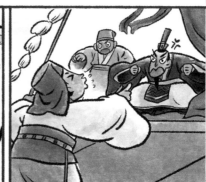

张仪见了楚王，骗他说只要楚国与齐国断交，秦王愿意献上商、於六百里土地。楚王以为自己捡了个大便宜，立刻就答应了张仪。楚王不顾众臣反对，派人去齐国辱骂齐王，气得齐王转头投靠秦国。

张仪这个大骗子！

之后，楚工美滋滋地派人跟张仪去秦国拿土地。

谁知，张仪非说自己承诺的是六里地。楚王发觉自己上了当，气得大发雷霆，可是后悔也来不及了。

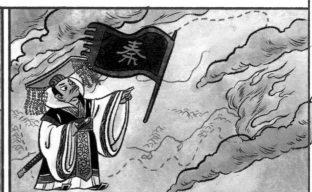

后来，主张六国合纵的苏秦被人刺杀而死，而张仪靠着自己的口才四处游说，终于成功地打破了六国的联盟。

多年后，秦国越来越强大，最终把六国逐一击败，建立了大一统的秦王朝。

鸡鸣狗盗

战国时期，齐国有一位大名鼎鼎的孟尝君。他宁肯舍弃万贯家财，也要招揽天下贤士。孟尝君待人如己，几千门客的饮食起居都与他的一样。可有些人却觉得孟尝君没有眼光，什么人都要。

一次，孟尝君应秦昭王的邀请前往秦国。秦昭王对孟尝君早有耳闻，想让他做相国。有人劝说秦王，孟尝君是齐人，心里装着齐国，哪会对秦国忠诚呢？秦昭王觉得有理，软禁了孟尝君，打算杀了他。

孟尝君见势不妙，赶紧派人求助秦昭王的宠妃。谁知，宠妃非要拿到孟尝君的白狐裘才肯帮忙。孟尝君的确有一件天下无双的白狐裘，却早已送给了秦昭王，这可怎么办呢？

这时，一个很不起眼的门客站了出来，说自己有办法。

原来，这人曾经是个小贼，擅长伪装成狗去盗窃。他摸清了秦王宫中的宝库，不费吹灰之力就把白狐裘偷了出来。

 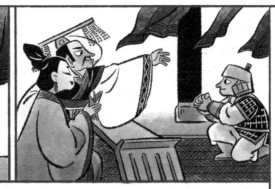

宠妃如愿以偿，高兴极了，就去缠着秦昭王，不停地替孟尝君说好话，秦昭王这才答应放人。

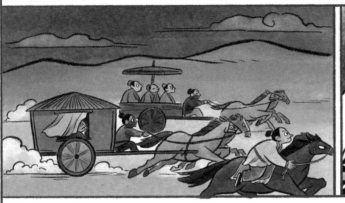 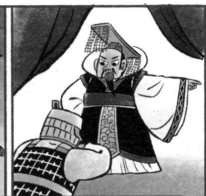 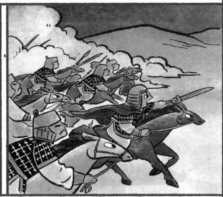

孟尝君担心秦昭王出尔反尔，连夜逃跑。果然，秦昭王很快就后悔了，还派出重兵追捕孟尝君。

 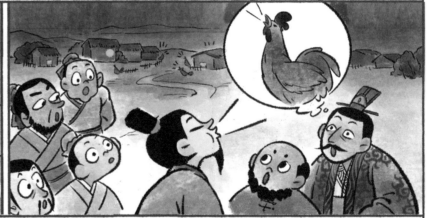

夜半时分，孟尝君一行人逃到秦国的函谷关，此时关门紧闭，孟尝君急得满头大汗。忽然，只听一名门客发出了"喔喔喔"的鸡叫声，接着，附近的雄鸡纷纷跟着打起鸣来。

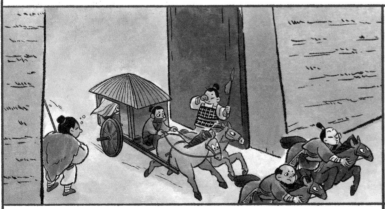

当时关口的规定是听到鸡鸣就开关放行。于是，孟尝君一行人顺利离开了秦国。

多亏了擅长鸡鸣狗盗的两个门客，孟尝君才能脱险。从此，人人都称赞孟尝君广纳门客，知人善任。

荆 轲 刺 秦

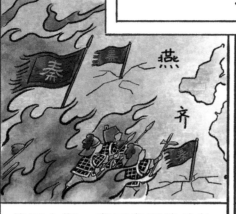

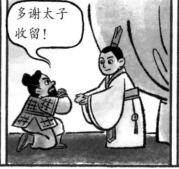

战国末期，秦国意图兼并各国，眼看就要打到燕国了。

这时，秦国将领樊於期得罪了秦王，逃到燕国，被燕太子丹收留。原来，太子丹早就看不惯秦国的蛮横，想要联合其他六国共同抗秦。

太子丹向田光询问抗秦的方法，田光向他推荐了自己的好友荆轲。据说，荆轲喜欢饮酒和击剑，为人仗义，是一位智勇双全的人才，此刻正在燕国。

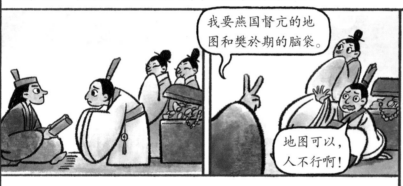

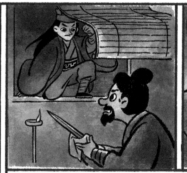

太子丹见到荆轲，恳请他出使秦国，想办法挟持或刺杀秦王。荆轲却说需要先给秦王准备两件礼物。

荆轲私下去找樊於期，希望能用他的人头骗取秦王的信任，借机杀了秦王。樊於期听完，拔剑自刎。

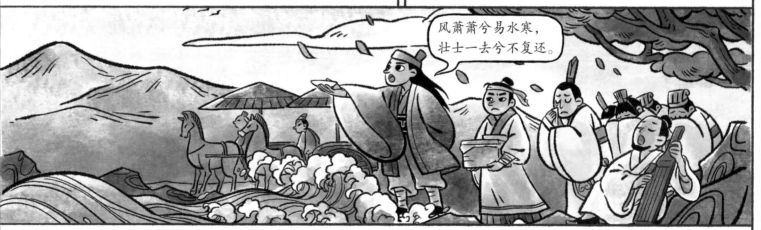

荆轲本想等朋友到了一起去秦国，可太子丹怕荆轲反悔，非让荆轲带着秦舞阳立刻动身。这天寒风萧瑟，太子丹等人来到易水边为荆轲送行，荆轲唱着歌，头也不回地离开了。

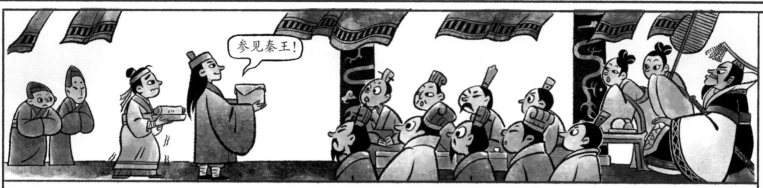

秦王听说燕国送来了厚礼，高兴地召见荆轲。荆轲捧着匣子，秦舞阳捧着地图，两人一前一后走进大殿。可秦舞阳一见到威严的秦王，就紧张得发起抖来，差点儿露馅。

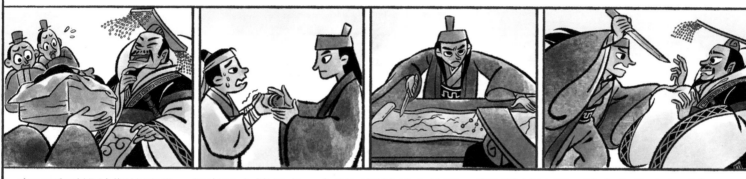

秦王看到樊於期的脑袋，得意地大笑起来，命荆轲继续献上地图。荆轲接过地图，镇定自若地走到秦王面前，缓缓展开图卷，最终露出匕首。荆轲抓起匕首，猛地刺向秦王。

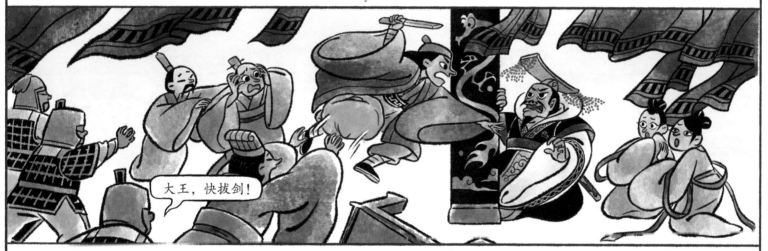

秦王吓得跳了起来，想拔剑又拔不出来，只好绕着柱子跑。眼看荆轲就要刺到秦王，情急之下，侍医夏无且把药袋砸向荆轲。

荆轲寡不敌众，死前笑骂秦王，只恨没能杀了他。

秦王怒不可遏，下令攻打燕国。燕王为了活命，派人斩了太子丹，把他的人头送去秦国。可秦军并没有停止进攻，最终灭了燕国。

张 良 拾 履

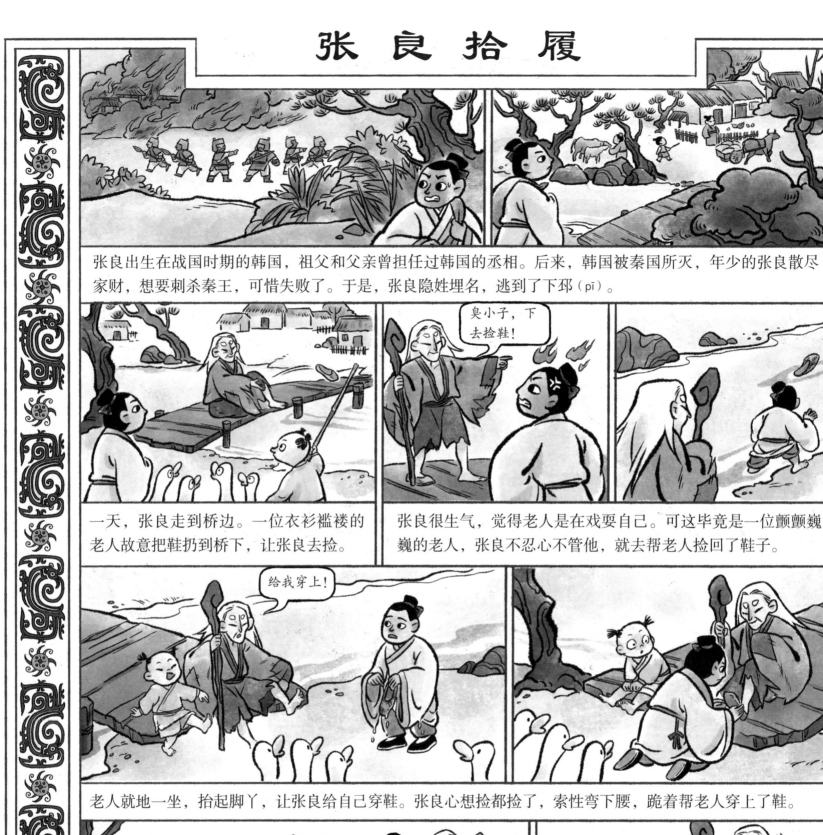

张良出生在战国时期的韩国，祖父和父亲曾担任过韩国的丞相。后来，韩国被秦国所灭，年少的张良散尽家财，想要刺杀秦王，可惜失败了。于是，张良隐姓埋名，逃到了下邳（pī）。

一天，张良走到桥边。一位衣衫褴褛的老人故意把鞋扔到桥下，让张良去捡。

张良很生气，觉得老人是在戏耍自己。可这毕竟是一位颤颤巍巍的老人，张良不忍心不管他，就去帮老人捡回了鞋子。

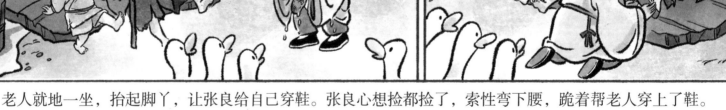

老人就地一坐，抬起脚丫，让张良给自己穿鞋。张良心想捡都捡了，索性弯下腰，跪着帮老人穿上了鞋。

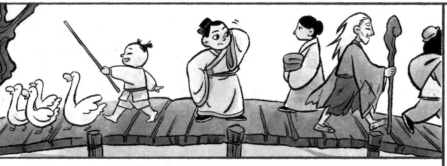

老人穿好鞋子，大笑着潇洒离去。张良望着老人的背影，心里暗暗称奇。

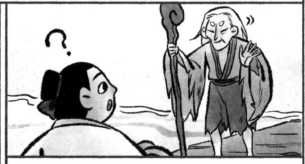

不一会儿，老人又走了回来，约张良五天后的黎明相见，张良恭敬地答应了。

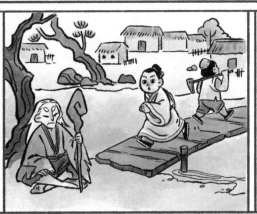
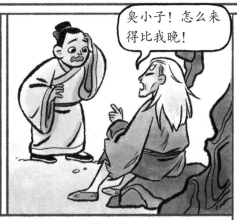

五天后，天刚刚亮，张良就来到桥上赴约。谁知，老人竟然早就等在那里，见张良来得这么晚，老人怒气冲冲地骂了他一顿，约定五天后再见。

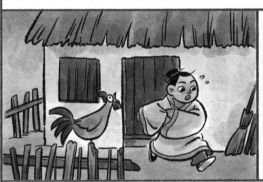
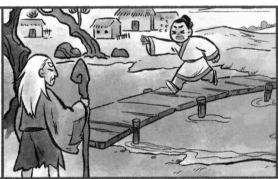
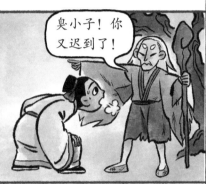

过了五天，张良刚听到公鸡打鸣，就赶紧出门了，可还是晚了一步。老人气得吹胡子瞪眼，让张良五天后再来！

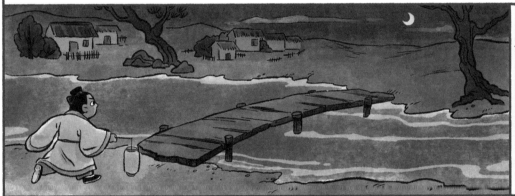
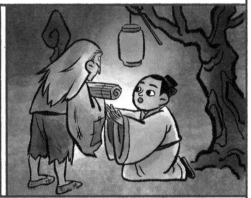

又过了五天，张良连觉也不睡，半夜就来到了桥边，总算比老人到得早了。过了一会儿，老人来了，见张良早早来了，高兴地交给他一卷书，说只要好好研读，以后能当帝王的老师。

老人走后，张良打开书简一看，竟然是《太公兵法》。

此后，张良潜心学习兵书，不敢有丝毫懈怠。最终，张良凭借无双智计，辅佐刘邦建立了大汉王朝，成为汉朝著名的帝王之师。

指 鹿 为 马

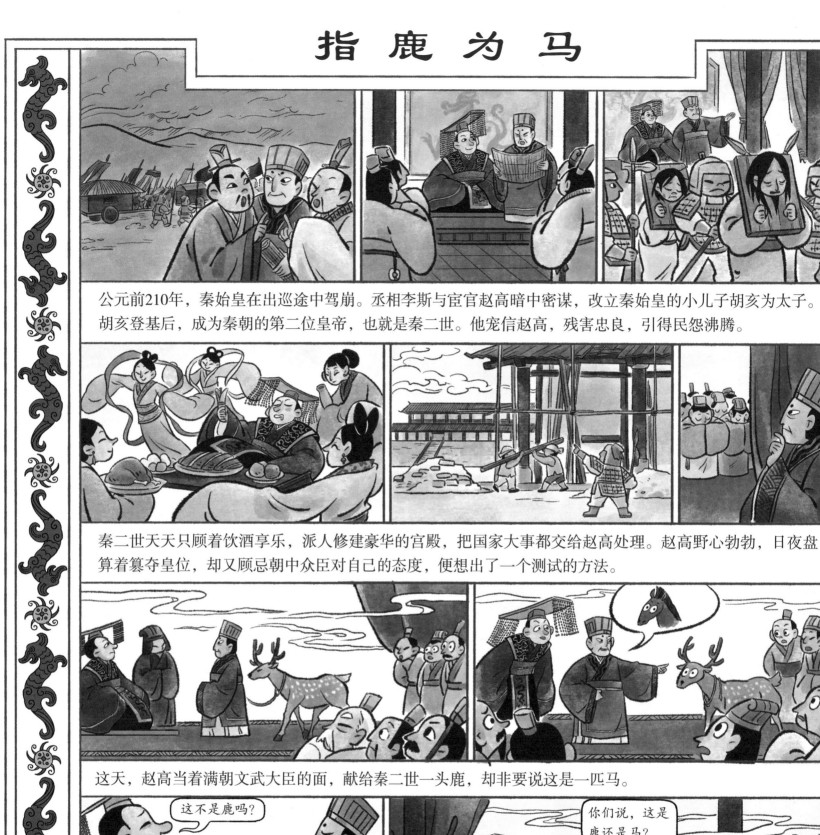

公元前210年，秦始皇在出巡途中驾崩。丞相李斯与宦官赵高暗中密谋，改立秦始皇的小儿子胡亥为太子。胡亥登基后，成为秦朝的第二位皇帝，也就是秦二世。他宠信赵高，残害忠良，引得民怨沸腾。

秦二世天天只顾着饮酒享乐，派人修建豪华的宫殿，把国家大事都交给赵高处理。赵高野心勃勃，日夜盘算着篡夺皇位，却又顾忌朝中众臣对自己的态度，便想出了一个测试的方法。

这天，赵高当着满朝文武大臣的面，献给秦二世一头鹿，却非要说这是一匹马。

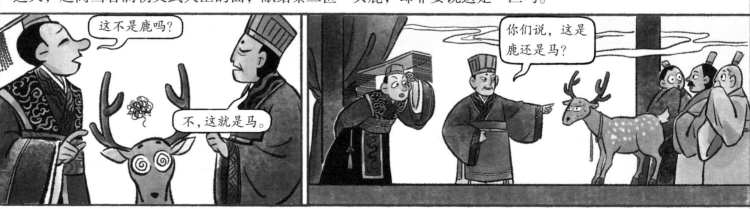

这不是鹿吗？

不，这就是马。

你们说，这是鹿还是马？

秦二世满头雾水，心想马怎么会长角呢？赵高见秦二世不信，就让他问一问身边的文武大臣。

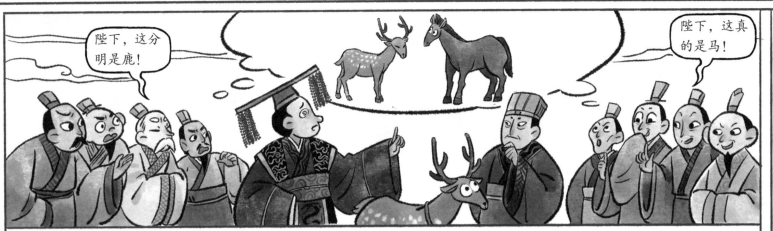

大臣们你看看我，我看看你。害怕赵高的臣子说是马，耿直的大臣说是鹿。

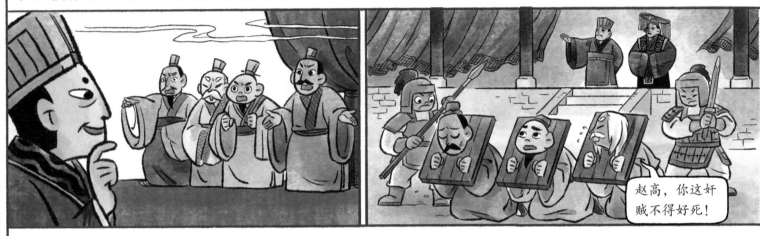

赵高在一旁笑而不语，默默记住了那些敢说真话的人，很快便找理由把他们全部处死了。

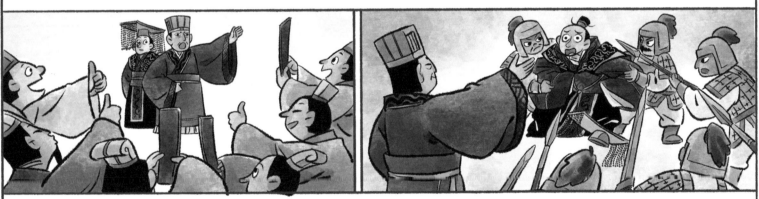

从此，朝中再也没人敢反对赵高。后来，赵高为了巩固自己的地位，逼死了秦二世。

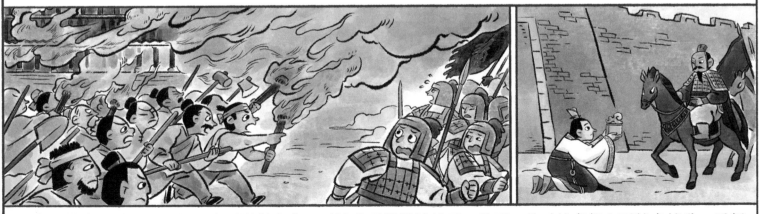

赵高扶持秦二世兄长的儿子公子婴做皇帝，反被公子婴设计杀死。然而，此时的秦朝上下越来越乱，反叛秦朝的人越来越多。不久，起义军中的刘邦率先攻破咸阳，公子婴跪地投降，秦朝就此灭亡。

胯 下 之 辱

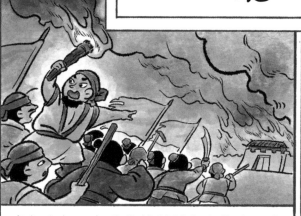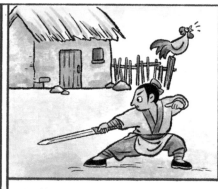

秦朝末年，各路英雄纷纷起义抗秦，有志之士都在寻找机会建功立业。

韩信是淮阴人，从小喜欢舞刀弄枪。可他既没机会做官，也不擅长做买卖，家里穷得揭不开锅，经常饿肚子。

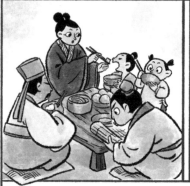

韩信和当地的一名小官关系不错，总是去他家蹭饭。时间长了，小官的妻子很不高兴，故意提前做好饭端到内室去吃。等到韩信来了，也不给他准备饭食。几次之后，韩信明白了这家人的意思，气得掉头就走。

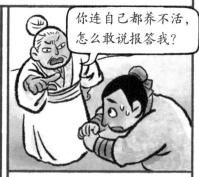

韩信饿得肚子咕咕叫，只好去河边钓鱼。一位漂洗丝絮的老妇人见了，就把自己的饭菜分给他。韩信感动得落泪，发誓以后一定报答她，谁知竟惹来一通臭骂。

老妇人越骂越凶，韩信低着头，心里羞愧极了。

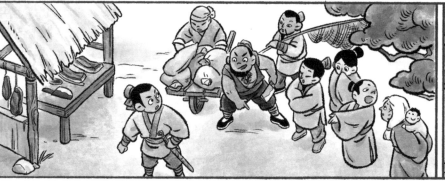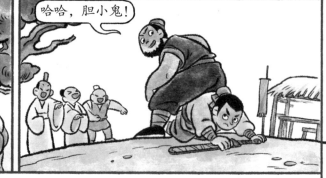

一个年轻屠夫瞧不起韩信，故意捉弄他，问他怕不怕死：如果不怕，就用剑刺屠夫，如果怕死，就从屠夫裤裆底下爬过去。韩信一声不吭地爬了过去，大伙儿都笑韩信是个胆小鬼。

后来，韩信加入了项羽的军队，他多次献计，项羽却一条也不采纳。

于是，韩信转而投奔刘邦。

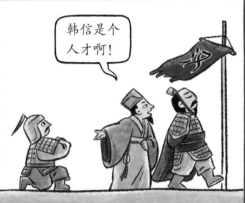

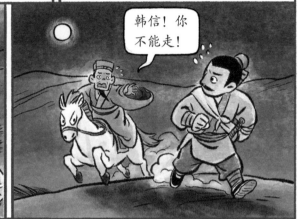

韩信是个人才啊！

韩信！你不能走！

可是，到了刘邦军中，韩信依然不受重用。不过，谋士萧何很欣赏韩信，多次向刘邦推荐他，刘邦却没当回事。韩信心灰意冷，在一个月夜悄悄逃走了。萧何听说后，连夜去追韩信，总算把他追了回来。

在萧何的苦心劝说下，刘邦设立高坛，隆重地拜韩信为大将军。

韩信果然不负众望，他率兵东征西战，甚至击败了当时威震天下的项羽，为刘邦建立汉朝扫清障碍，立下赫赫战功。

汉朝建立后，韩信被封为楚王，荣归故里。如果当初韩信不堪受辱，哪能有今日的成就呢？

鸿 门 宴

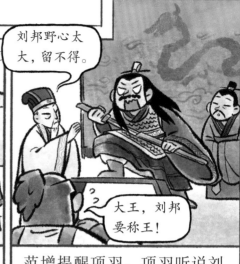

刘邦和项羽起兵反秦，约定谁先入关中，就当关中的王。谁知刘邦不仅先入了关中，还把项羽挡在关外。项羽大怒，率军打进关中，驻扎在鸿门。

范增提醒项羽。项羽听说刘邦想称王，决定除掉刘邦。

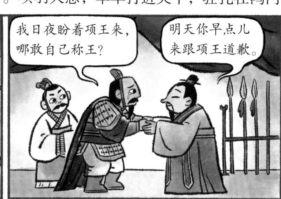

项羽的叔父项伯私下找到张良，让他赶紧逃跑。

张良对刘邦忠心耿耿，不肯逃跑，又请刘邦对项伯解释，表明不敢背叛项羽。

项伯回到项羽营中，替刘邦求情。项羽心软了，答应明天设宴款待刘邦。

次日，刘邦带着一百多人，早早地前来道歉。

席间，项羽见刘邦对自己毕恭毕敬，心情舒畅极了！范增三次拿出玉玦，示意项羽早做决断，项羽都假装没看见。

范增无奈，暗中吩咐项庄刺杀刘邦。

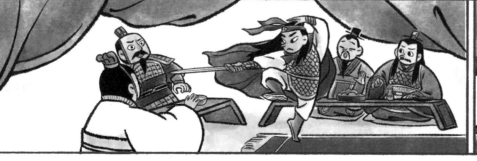

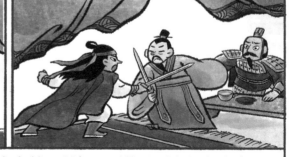

于是，项庄进入营帐敬酒，之后以军中没有什么娱乐为由，请求为大家献上剑舞。项伯见项庄的剑尖直指刘邦，立刻拔出自己的宝剑，与项庄对舞起来，将刘邦严严实实地挡在身后。

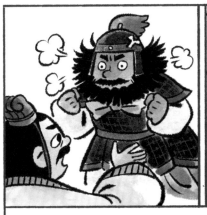
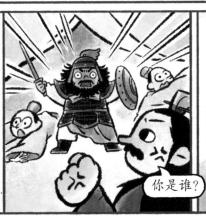
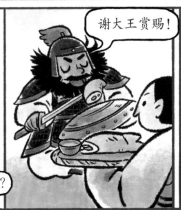

张良见状偷偷溜出营帐，找到刘邦的随从樊哙（kuài）商量对策。樊哙一听刘邦有危险，径直闯入军帐。项羽大吃一惊，却没有处罚樊哙，反而赏他酒肉，称赞他有胆量。

没多久，刘邦借口要去上厕所，把樊哙和张良也喊了出去。樊哙觉得项羽不会放过刘邦，让他赶紧逃走。

刘邦骑上骏马，带着樊哙和几个勇士抄小路逃走，让张良留下稳住项羽。

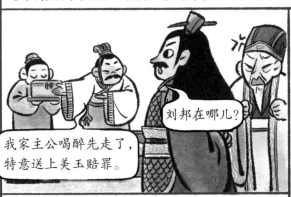
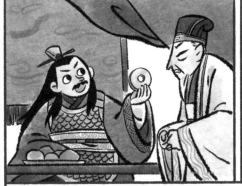

过了一会儿，张良回到营帐中，把刘邦准备的礼物送给项羽和范增。

项羽接过一双玉璧，放在座位上。范增却气得吹胡子瞪眼，把送给他的一对玉斗摔在地上，挥剑砍碎。

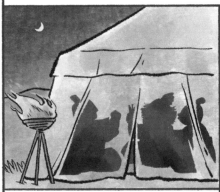
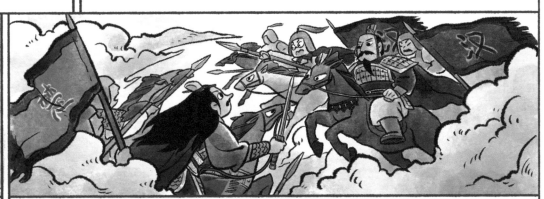

刘邦等人顺利逃脱，回到自己的军营中。

几年后，刘邦招揽了无数人才，势力越发强大，最终打败了项羽，建立了大汉王朝。

四面楚歌

秦朝灭亡后，项羽当了西楚霸王，刘邦做了汉王，两人争斗了好几年，约定以鸿沟为界，互不侵扰。

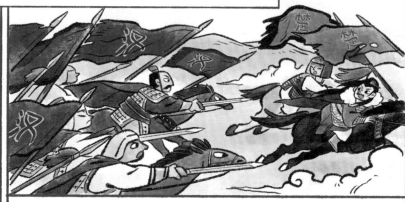

不料，刘邦忽然背弃了和约，反过来追击项羽，并联合韩信等人，把项羽围困在垓下这个地方。

当时，项羽手下兵马不足，粮食也吃完了，又被汉军和诸侯军重重包围，简直是插翅难飞。

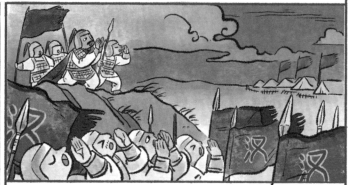

夜晚，刘邦为了扰乱楚军的军心，派人在四周唱起楚地的歌谣。

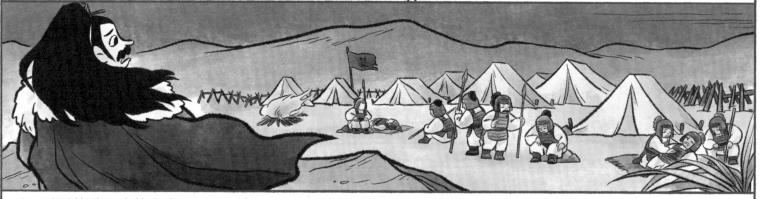

项羽听到楚歌，大惊失色，以为刘邦已经占领了楚国的土地，所以军中才有这么多楚地人，不禁悲从中来。

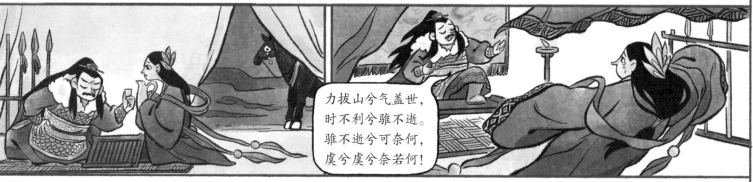

力拔山兮气盖世，
时不利兮骓不逝。
骓不逝兮可奈何，
虞兮虞兮奈若何！

夜里风声呜咽，项羽睡不着，就在营帐中喝起闷酒。他看着身边的美人虞姬，又望了望帐外心爱的骏马，忍不住唱起悲歌。虞姬一边流着泪水，一边起舞应和。

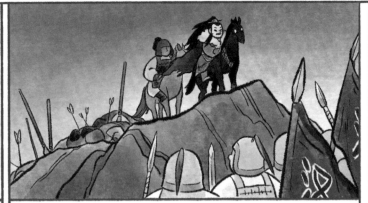

项羽悲愤不已，不愿束手就擒，当夜便跨上骏马，带着八百多个骑兵连夜突围。

第二天一早，汉军发现项羽逃跑，立刻派兵追击。项羽边逃边战，最后身边只剩下二十八人。

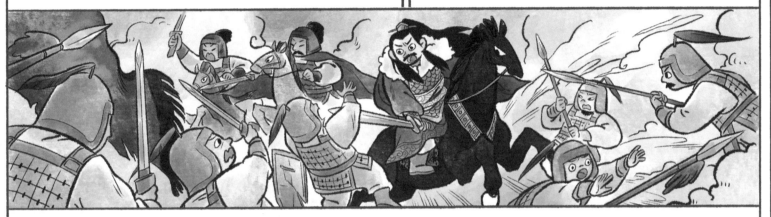

项羽知道自己逃不掉了，决心死战到底。他带兵两度突出重围，斩杀汉将，吓得汉军纷纷后退避让。

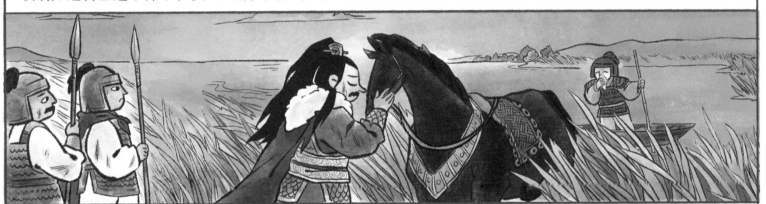

项羽一路奔到乌江边，一名亭长撑着船等在那里。可是项羽觉得无颜面对家乡的父老乡亲，就把爱马托付给亭长，让他载马过河。

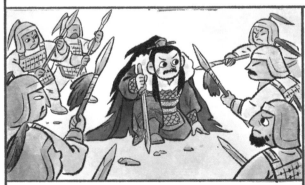

然后，项羽毅然决然地回过头，与追来的汉军继续搏斗，又杀死汉军几百人。

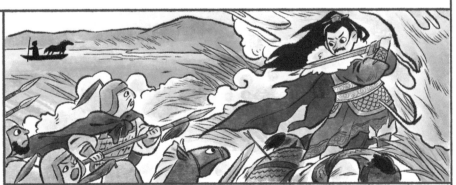

最后，筋疲力尽的项羽拔出宝剑，自刎而死。曾经叱咤风云的西楚霸王，就此陨落。

狐狸家

为孩子讲好每一个东方故事

狐狸家，原创童书品牌，为孩子讲好每一个东方故事。狐狸家惟愿中国儿童爱上母体文化，观世事、通人情、勤思辨，学会一世从容的做人风范。

狐狸家其他作品推荐

西游记绘本

水墨珍藏版经典系列
孩子一眼着迷，轻松读懂名著

中国人的母亲河——黄河

沉浸式人文地理百科
一本书读懂黄河

哇！历史原来是这样

装进口袋的历史小书
爆笑生活简史，搞定历史启蒙

小狐狸勇闯《山海经》

山海经穿越冒险故事
亲临上古奇境，追寻华夏之源

中国传说

别具一格的独幕游戏
现实上演奇幻，童话演绎传说

全景找线索·传统节日

中国节日沉浸游戏书
漫步城市生活，了解传统节俗

全景找线索·丝绸之路

丝绸之路沉浸游戏书
打通古今时空，重走海陆丝路

全景找线索·古典文化

古典作品沉浸游戏书
玩转名画名著，体验中国历史

扫一扫 ▶

小程序商城

微信公众号

小红书

楚辞绘本版

全新演绎千年之绝唱
五岁读懂楚辞，领略经典之美

丽人行绘本版

用童话读懂古典长诗
五岁开始启蒙，领略唐诗之美

封神演义

中国神话的扛鼎之作
长篇全彩绘本，适合儿童启蒙

时间从哪里来

给孩子的时间大百科
东方思辨视角，追问时间生命

小手翻出大自然

中国本土自然翻翻书
看遍地道田园，爱上生灵万物

给孩子的神奇植物课

百草园里的四季童话
跟随千年药童，探秘东方智慧

国宝带我看历史

中国版《博物馆奇妙夜》
照亮馆藏国宝，体验穿越之旅

中国神兽

治愈人心的神兽故事
颠覆刻板印象，爱上年兽麒麟